Vorwort des Herausgebers

Die Herzogliche Orangerie Gotha, ursprünglich entstanden als eine eigenständige Gartenanlage in der Nachfolge des sogenannten Ordonnanzgartens ist heute wesentlicher Bestandteil des vielteiligen Herzoglichen Parks Gotha, der sich rund um Schloss Friedenstein gestaltet. Seit dem Jahr 2004 ist die Orangerie in der Obhut der Stiftung Thüringer Schlösser und Gärten, die für den Unterhalt aufkommt und für die gartendenkmalpflegerische Zielstellung verantwortlich zeichnet. Aufgabe unserer Stiftung ist es, den Schatz des höfischen Erbes zu erhalten, zu pflegen und als Denkmal des Landes in repräsentativer Selbstdarstellung des demokratischen Kulturstaates für die Allgemeinheit zu erschließen und inhaltlich zu vermitteln. Die Orangerie als eine historische Anlage aus Bauten und Gärten, aus Kübelpflanzen und Wasserspielen zeigt sich als Teil eines übergreifenden spezifisch europäischen Kulturerbes, das sich über die Rezeption der Antike hinaus in neuzeitlicher Architektur, mittels angewandter gärtnerischer Praxis und unter Einsatz anspruchsvoller Techniken als einzigartiges Gartenkunstwerk artikuliert.

Die Reihe Amtliche Führer Special richtet das Augenmerk auf die Besonderheiten in Architektur und Ausstattung der Schlösser und Gärten, auf das Zubehör des fürstlichen Hofes und die Attribute des ehemaligen höfischen Lebens. Das Gesamtdenkmal »Schloss« soll damit über die Architektur hinaus in den ganzheitlichen Zusammenhang der Residenzkultur gestellt werden. So widmet sich dieser Führer mit der Orangeriekultur einem zentralen Thema des europäischen Humanismus, das in Literatur, Geistesleben, Wissenschaft, Kunst, Architektur und Gartenkunst seinen Niederschlag gefunden hat und sich heute im Sinne eines immateriellen Kulturerbes als spezifisch europäischer Beitrag darstellt. Mit der Herzoglichen Orangerie Gotha steht zudem ein Beispiel von europäischem Rang im Fokus. Doch auch für Gotha selbst kann die Orangerie eine hohe Bedeutung beanspruchen. Auf den Punkt gebracht darf man sagen: »Hier wächst das Gold der Götter in Gotha«.

Ein besonderer Dank gilt an dieser Stelle dem Förderverein »Orangerie-Freunde« Gotha e.V., der seit seiner Gründung 2006 die Arbeit unserer Stiftung tatkräftig unterstützt und nun als [...] Bandes übernahm. Spezieller Dank gi[...] ler, der den weitaus größten Teil der [...] Eberhard Paulus verfasste den Absch[...]

◀ Orangerieparterre, Blick Richtung Schloss

5

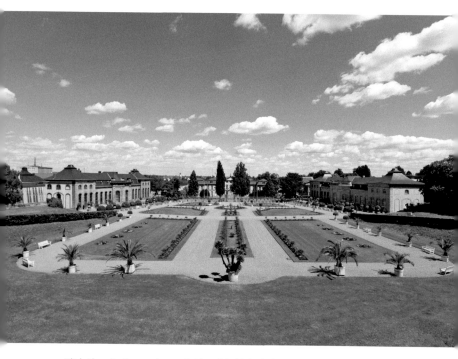

Blick über die Orangerie zum Schloss Friedrichsthal

rie?«, Andreas M. Cramer das Kapitel »Orangeriefreunde für eine lebendige Orangeriekultur«. Für die Fotos sei den beteiligten Fotografen gedankt. Die redaktionelle Betreuung übernahmen Dr. Susanne Rott und vor allem Dr. Niels Fleck. Abschließend gilt auch den an der Gestaltung und Herstellung der Publikation Beteiligten der herzlichste Dank.

Prof. Dr. Helmut-Eberhard Paulus
Direktor der Stiftung Thüringer Schlösser und Gärten

Herzogliche Orangerie Gotha

Garten der Goldenen Früchte

Amtlicher Führer Special

verfasst von Jens Scheffler
mit Beiträgen von Helmut-Eberhard Paulus
und Andreas M. Cramer
gemeinsam herausgegeben mit dem Förderverein
»Orangerie-Freunde« Gotha e. V.

STIFTUNG THÜRINGER SCHLÖSSER UND GÄRTEN

Titelbild: Herzogliche Orangerie Gotha, Blick auf Orangerieparterre und Lorbeerhaus
Umschlagrückseite: Pomeranzenfrüchte in der Herzoglichen Orangerie Gotha

Impressum

Abbildungsnachweis
Ronald Bellstedt: S. 32; Bildarchiv Foto Marburg (Foto: Horst Fenchel / Paul Haag): S. 20 links; Andreas M. Cramer: S. 33, 36, 38; Lutz Ebhardt: S. 67; ETH-Bibliothek Zürich: S. 13, 14, 17; Gernot Harnisch: S. 37, 54; Torsten Kühn: S. 10; Landesarchiv Thüringen – Staatsarchiv Gotha: S. 23, 24, 25, 43; Parkverwaltung Herzoglicher Park Gotha (Foto: Jens Scheffler): 62, 71, 73, 74 oben; Pictura Paedagogica Online: S. 56; Privatbesitz: S. 29, 30; Royal Collection Trust / © Her Majesty Queen Elizabeth II: S. 8, 27, 28; Sächsische Landesbibliothek – Staats- und Universitätsbibliothek Dresden: S. 19; Anke Scheffler: S. 39, 74 unten; Jens Scheffler: S. 34, 55, 59, 63, 65, 68, 69, 72, 76; Staatsbibliothek zu Berlin: S. 12; Stiftung Schloss Friedenstein Gotha: S. 20 rechts, 66; Stiftung Thüringer Schlösser und Gärten (Foto: Constantin Beyer): Titelbild, S. 4, 6, 40/41, 44, 45, 47, 48, 49, 51, 53, 60/61, 70, 80; Thüringer Landesmuseum Heidecksburg (Foto: Ullrich Fischer): S. 22

Gestaltung, Layout und Satz
Edgar Endl, Deutscher Kunstverlag

Reproduktionen
Birgit Gric, Deutscher Kunstverlag

Druck und Bindung
Grafisches Centrum Cuno, Calbe

Bibliografische Information der Deutschen Nationalbibliothek
Die Deutsche Nationalbibliothek verzeichnet diese Publikation in der Deutschen Nationalbibliografie; detaillierte bibliografische Daten sind im Internet über http://dnb.dnb.de abrufbar.

1. Auflage 2017
Deutscher Kunstverlag GmbH Berlin München
Paul-Lincke-Ufer 34, 10999 Berlin
www.deutscherkunstverlag.de

Inhaltsverzeichnis

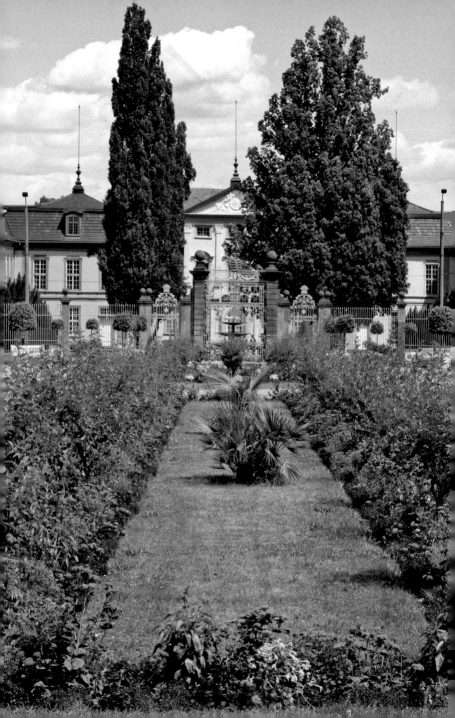

Grußwort

In Gotha aufgewachsen, hatte ich immer eine besondere Beziehung zur Orangerie. Orangerie-Café, Bibliothek und vor allem der wundervolle Garten sind schöne Erinnerungen. Dazu kam aber später die Unzufriedenheit, dass Lorbeer- und Treibhaus fast 20 Jahre nicht genutzt wurden und sichtbar verfielen. Als die Gothaer 2006 mit riesiger Begeisterung in einer MDR-Sendung für die Orangerie abstimmten und die Stiftung Thüringer Schlösser und Gärten die ausgelobten 500 000 Euro gewinnen konnte, gab es für uns nur eine Möglichkeit: »Wir gründen einen Verein!« – einen Förderverein der sich um die Erhaltung und Wiederbelebung der Orangerie in Gotha kümmert.

Die »Orangerie-Freunde« wollen mit gestalten und ihren Beitrag leisten, damit die Sanierung der Orangeriebauten erfolgreich fortgesetzt wird und die Herzogliche Orangerie Gotha im nächsten Jahrzehnt wieder im alten Glanz erstrahlt. Wir möchten die Orangeriepflanzen präsentieren und diesen Ort mit Veranstaltungen beleben.

Der Erfolg nach zehn Jahren aktiver Vereinsarbeit mit zahlreichen Projekten lässt uns hoffen. Die Attraktivität und Bekanntheit der Orangerie ist enorm gestiegen. Konzerte, Führungen, Kaffee und Kuchen, Tanztee, unser Orangenblütenfest im Frühsommer und die Orangerie-Weihnacht im Advent sind mittlerweile feste Größen im kulturellen Leben der Stadt. An dieser Stelle gilt unser großer Dank allen Vereinsmitgliedern, Freunden und Bekannten, Förderern und Besuchern, die uns unterstützen.

Indem wir die Herausgabe dieser Publikation fördern, möchten wir dazu beitragen, die Vielfalt und die Einzigartigkeit der Gothaer Orangeriekultur einem breiten Leserkreis zu vermitteln. Geschichte und Kultur, Pflanzen und Pflege, aber auch Veranstaltungen und Kochrezepte – all das gehört heute wieder zu unserer Orangerie. Darüber hinaus gibt der Führer Einblick in die Arbeit der Stiftung, des Vereins und vor allem auch der Gärtner. Wir freuen uns auf zahlreiche Gäste, die mit dem Orangerie-Führer in der Hand einen spannenden Rundgang erleben werden und nicht zuletzt mit dem Kauf die Erhaltung der Orangerie unterstützen.

Heike Henschke
Vorsitzende des Fördervereins
»Orangerie-Freunde« Gotha e.V.

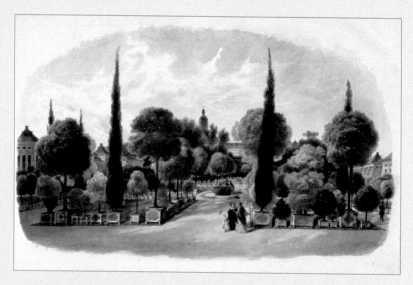

Heinrich Justus Schneider, The Orangery Gotha, um 1840

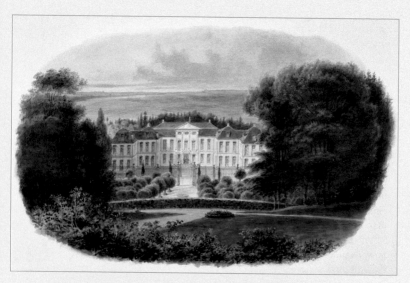

Heinrich Justus Schneider, Palais Friedrichsthal Gotha, 1842

Prolog

»Der Herzogliche Orangengarten zu Gotha fällt dem Fremden beim Eintritt in die Stadt sogleich in die Augen, denn er ist als ein öffentlicher Platz zu betrachten, und nur ein eisernes Gitter sondert ihn von der Straße ab. Der ganze Garten besteht aus einem unmerklich aufsteigenden, großen, viereckigen Platze, der mit einem Halbkreise endigt. Er wird von zwei Seiten durch die prächtigen, aus schönem Sandstein aufgeführten Gewächshäuser eingeschlossen, nach der Straße durch ein Gitter, im Westen aber durch eine steil geböschte Anhöhe gebildet, zu welcher von zwei Seiten breite, mit niedrigen Hecken eingefaßte Wege führen, die sich oben zu einem Halbkreise vereinigen. Von diesem Punkte muß man die Orangerie betrachten, denn der Anblick ist wahrhaft prächtig. Zu beiden Seiten die schönen [...] Orangenhäuser und gegenüber das Sommerschloß: Es ist eine so harmonisch abgeschlossene Scene, wie man sie selten in dieser Art findet. Selbst der Orangengarten von Versailles mit seinen tausend prachtvollen Bäumen ist nicht so schön, denn es fehlt ihm die Abgeschlossenheit und der vortreffliche Hintergrund. Welchen Effect würde die herrliche, aber auf den Terrassen zerstreute und fast unsichtbare Orangerie von Sanssouci, oder die noch schönere, aber in einem Walde stehende zu Oranienbaum machen, wenn sie so günstig wie in Gotha aufgestellt werden könnte!«

Hermann Jäger, 1847

Hermann Jäger

* 7. Oktober 1815 in Münchenbernsdorf bei Gera; † 5. Januar 1890 in Eisenach. Deutscher Gärtner und Gartenschriftsteller. Lehrzeit in Weimar. 1834 Gärtnergehilfe in der Herzoglichen Orangerie Gotha, anschließend in bedeutenden Parkanlagen von Hamburg, Wien, Innsbruck, München, Paris, Berlin. Ab 1845 Hofgärtner am Weimarer Hof. Autor und Herausgeber zahlreicher Schriften und Beiträge zum Thema Gartenkunst, Gartenkultur und Pflanzenverwendung.

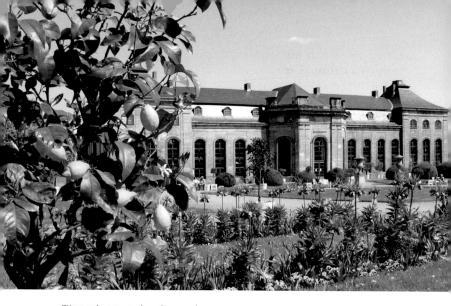

Zitronenbaum vor dem Orangenhaus

Was ist eigentlich eine Orangerie?

»Goldene Äpfel« – zu den Ursprüngen der Zitruskultur

Orangen und Zitrusfrüchte sind heute zur Selbstverständlichkeit auf unserem täglichen Speiseplan geworden. Kaum jemand kann sich noch vorstellen, dass die Früchte bis weit in das 19. Jahrhundert hinein als Kostbarkeiten galten, weil ihr Ertragsanbau auf die gänzlich frostfreien Zonen des Mittelmeeres beschränkt war und ihre Kultivierung außergewöhnliche gärtnerische Erfahrung erforderte. Erst die Transportsysteme des europäischen Eisenbahnnetzes ermöglichten den kontinuierlichen und selbstverständlichen Import der Zitrusfrüchte aus Ländern wie Spanien, Italien und Sizilien oder aus dem Osmanischen Reich nach Zentraleuropa. Zwar waren die begehrten Zitrusfrüchte lange Zeit teure Besonderheiten, doch beschränkte sich andererseits das Angebot damals nicht nur auf die heute nachgefragten Sorten wie Limonen (Zitronen), Apfelsinen (Orangen), Mandarinen und Pampelmusen (Grapefruit), sondern umfasste ein wesentlich breiteres Spektrum aus Sorten, zu denen auch Pomeranzen (Bitterorangen), Zitronat-Zitronen, Zedrat-Zitronen, Limetten, Bergamotten und viele andere Sorten

gehörten. Im Namen der einst wichtigsten Sorte: Pomeranze, »Pomo d'Aranzo« für Goldapfel, spiegelt sich die alte Wertschätzung (vgl. einführend Volkamer 1708; Volkamer 1714).

Durch ihre Kostbarkeit und Exklusivität wurden diese Früchte schon in der hellenistischen und römischen Antike als geradezu göttliche Früchte verehrt, auch wenn damals wohl nur Varianten der Zitronat-Zitrone (*Citrus medica*) bekannt waren. Diese Sorte war schon durch Alexander den Großen aus den Anbaugebieten in Persien und Indien in den Mittelmeerraum eingeführt worden und wurde aufgrund ihrer Farbe mit den »Goldenen Äpfeln« der Götter identifiziert, die nach dem Mythos der Griechen und Römer an den Bäumen des Göttergartens, auf der Insel der Venus, auf der Insel der Hesperiden oder auf der Insel der Seligen gewachsen sein sollen. Der griechische Schriftsteller Hesiod entwickelte daraus seine literarische Allegorie der »goldenen Zeit«, einer zeitlichen und örtlichen Sphäre der Glückseligkeit.

Die goldenen Früchte der älteren antiken Mythen wurden vom römischen Dichter Vergil zum »Goldenen Apfel« als dem »glückbringenden Apfel« (*felix malum*) hochstilisiert (vgl. Vergil, Aeneis 1, 291ff. und 6, 791ff.; Livius, Libri ab urbe condita, 39, 8–19). Zitrusfrucht und immergrüner Zitrusbaum wurden damit zu Attributen und allegorischen Metaphern antiker Helden und Götter, die in Bezug zu den Mythen der »Goldenen Äpfel«, der Hesperiden, der »glückseligen Insel« oder zum Sujet von Ewigkeit, Fruchtbarkeit und dauerhaftem Glück standen. Dazu zählten etwa der Tugendheld Herkules und seine Hesperiden, ebenso die Liebes- und Fruchtbarkeitsgöttin Venus-Aphrodite mit ihrem Sohn Aeneas, der zum Gründer Roms werden sollte. Schließlich gehörte dazu der Gott Saturn-Kronos, der nach dem Titanensturz seine Zuflucht in der italienischen Landschaft »Latium« gefunden haben soll. Damit entstand der Bezug zu Rom als der Hauptstadt Latiums und des Erdkreises, nochmals zu Venus als der Halbschwester Saturns sowie Stammmutter und Stadtpatronin Roms.

Mit Vergil wurden die Goldenen Äpfel erneut zum Sinnbild eines wiedererstandenen Paradieses, als dessen Symbol sie schon seit den Schriften Hesiods galten. Über die mythologischen Zusammenhänge wurden die Zitrusfrüchte noch in der Antike zum sichtbaren Unterpfand des »Goldenen Zeitalters«, eines literarisch und bildlich gefassten antiken Traums von einer besseren Welt.

Erstmals verwendete der griechische Dichter Hesiod den Begriff des Goldenen Zeitalters in seiner *Theogonie* (Hesiod, Theogonie, 215 und 272). Ergänzend schildert er in seinem Buch *Werke und Tage* das Leben des »vierten irdischen Geschlechts«, also der aus der *Ilias* und der *Odyssee* bekannten

Heroen, die das besondere Privileg genossen, ihr Leben in eben einem Goldenen Zeitalter, also auf den glückseligen Inseln fristen zu dürfen (Hesiod, Werke und Tage, 167–174). Hesiods Schilderungen des Goldenen Zeitalters hätten mit ihrem mythologischen Sujet wohl ein ausschließlich schöngeistiges literarisches Dasein gefristet, hätte nicht Vergil als Staatsdichter unter Octavian Cäsar Augustus das Thema 700 Jahre später erneut aufgegriffen. Er war es, der nicht nur eine erlebbare Wiederkehr des Goldenen Zeitalters begründete (Vergil, Bucolica, Ekloge 4 sowie Aeneis 1,291ff. und 6,791ff.), sondern auch die verwandte Saturnlegende im Rahmen des römischen Staatsmythos neu interpretierte (Vergil, Bucolica, 6,41; Georgica 2, 173 und 2, 538; Aeneis 7,49, 7,2003 und 8,319), indem er sie statt auf die Inseln des Glücks im Ozean auf Latium als neuem Ort des Geschehens und auf Italien als einem neuen Hesperien adaptierte.

Die europäische Renaissance entdeckte mit den alten Schriftstellern und deren Geisteswelt auch die alte Metaphorik der Zitruskultur wieder. Die Uminterpretation der Saturn-Legende durch Vergil, zeitlich auf die römische Antike und örtlich auf die Region Latium, kam der neuzeitlichen Wiederentde-

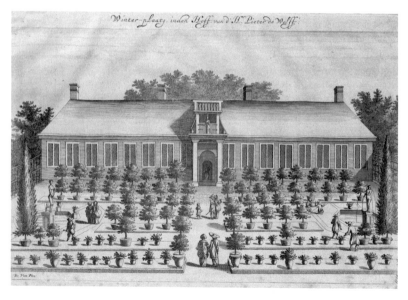

Orangerie des Pieter de Wolff, bestehend aus Stellplatz und Winterungshaus, Ansicht aus Jan Commelyn, Nederlantze Hesperides, Amsterdam 1676

ckung Roms und der neuen Blüte unter den aus Avignon zurückgekehrten Päpsten sehr entgegen. Damit fand das Prädikat Roms als »ewige Stadt«, dereinst begründet durch die Bedeutung als Fluchtort Saturns, eben als der Ort, wo der Gott der Zeit seine Ruhe fand, nun seine konsequente Tradierung in die christliche Neuzeit. Auch das Unterpfand des Goldenen Zeitalters, die Goldenen Äpfel, sollten im Rahmen der Wiederbelebung der klassischen Antike erneut von ihrer ursprünglichen Heimat, von Hesiods Insel der Seligen nach Latium verbracht werden und daher 1503 in dem von Bramante angelegten Paradiesgarten des Papstes, dem Cortile di Belvedere des Vatikan, ihren Platz mitten im Machtzentrum des wiedererstandenen Rom finden, eben in der Residenz der Päpste (vgl. Enge 1994, S. 36–38). Als Beispiel für eine derartige allegorisch gärtnerische

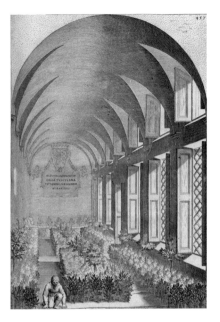

Pflanzensaal in der Orangerie der Villa Aldobrandini in Frascati, Ansicht aus Johann Baptist Ferrari, Hesperides, Rom 1646

Umsetzung von Hesiods Insel der Seligen blieb uns stellvertretend für den verlorenen Belvedere-Garten im Vatikan der Okeanos-Brunnen auf dem Isolotto des Boboli-Gartens in Florenz erhalten.

Die Orangerie – eine Allegorie

So entwickelte sich aus Vergils literarischer Allegorie des Goldenen Zeitalters ein in Gartenkunst realisiertes Sinnbild, in dessen Zentrum die Kultivierung der Zitruspflanzen, aber auch weiterer, für die Vorstellung von der antiken Welt des Vergil entscheidender Pflanzen stand. Leon Battista Alberti nennt als weitere Pflanzen für einen Garten nach antikem Maßstab etwa Buchs, Efeu, Myrte, Lorbeer und Zypresse (Alberti 1432/1912, S. 487). Dabei standen die Pflanzen sinnbildhaft für eine wiedererstandene antike Welt (ebenda, S. 487, 492), ein neues Paradies, das als Kunstwerk inszenierte Goldene Zeitalter im Sinne Vergils.

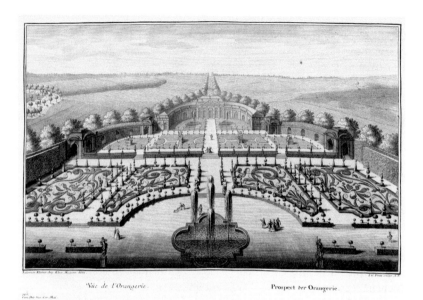

Salomon Kleiner, Die zweite oder große Orangerie von Gaibach (1697/99) mit Parterre und kombinierten Winterungs- und Lustgebäude in Teatro-Form, Kupferstich, 1728

Verständlich wird diese sinnbildhafte Dimension der Orangerie nur über das Wesen der Allegorie, die weit mehr ist als eine Bildersprache des Barock, wie gemeinhin behauptet wird. In weit gefasster Definition ist die Allegorie die bildhaft szenische Darstellung eines geistig abstrakten Begriffs, Phänomens oder Vorgangs. Ihr Potential liegt in der Kombination von Abstraktionsvermögen im platonischen Sinne mit den Möglichkeiten kreativer Interpretation. Sie bildet das Fundament der besonderen Kunst, in mehreren Bedeutungsebenen gleichzeitig zu denken und die Mehrdeutigkeit als hermeneutische Interpretation der Sinnbezüge einzusetzen. Insoweit ist sie als ein mehrschichtiger Bedeutungsträger dem auf schlichte Eindeutigkeit angelegten Symbol auch überlegen. Allegorien werden durch Kunstwerke realisiert, sei es durch Literatur, durch Bildkünste, auch durch Architektur und Gartenkunst. Die Orangerie als Symbiose aus Pflanzen und Architektur, aus Gartenkunst und menschlichem Aufenthaltsort ist also eine Allegorie auf die klassisch antike Welt.

Die Kultivierung der Zitrus

Bei einer Orangerie geht es um die Sammlung und Kultivierung mittelmeerischer Pflanzen, mit denen man eine antike Überlieferung und humanistische Tradition verband (vgl. Paulus 2005; Paulus 2011). Im Mittelpunkt stand Vergils Goldener Apfel. Weil die Orangerie durch frostempfindliche Pflanzen ihre Prägung erhielt, wie sie für die Pflanzenkultur und Gartenkultur des Mittelmeerraumes und den damit verbundenen Kulturkreis stand, stellte sich mit dem Vordringen in nördlichere Gefilde Europas die Problematik der Überwinterung. Die daraus resultierenden Bedürfnisse führten zur Entstehung zunächst von Verschlägen, schließlich auch von eigenständigen Überwinterungsbauten.

Die frühen europäischen Zentren der Orangeriekultur waren Spanien und Sizilien, wo derartige aufwendige Winterungsbauten nicht nachgewiesen sind, wohl weil sie dort kaum erforderlich waren. Die Zitruskultur in den Obstgärten von Valencia sollte nach Übernahme von den Mauren durch die spanische Reconquista zum Ausgangspunkt der neapolitanischen Zitruskultivierung und damit der ersten neuzeitlichen auf dem italienischen Festland werden. Der Transfer erfolgte dabei nicht nur über Zitrus- und Orangeriepflanzen, sondern sehr wesentlich auch über die Vermittlung von Gärtnern, auch der gärtnerischen Techniken und Methoden. Der Transfer umfasste somit die gesamte Kultivierung und Pflege der gärtnerischen Kultur.

Dieser Vorgang hatte einen historischen Hintergrund: König Alfons V. Trastámara (1396–1458), seit 1416 König von Aragón und Sizilien, König von Valencia und Mallorca, wurde 1435 als Alfons I. auch König von Neapel. Nach längeren kriegerischen Auseinandersetzungen wurde er 1452 gekrönt. Doch schon 1450 ließ er Zitrusgärtner aus Valencia kommen, die für ihn die Zitrusgärten am Castel Nuovo in Neapel anlegten (vgl. Lietzmann 2007; Martz 2014; Dobalova 2014). Von dort wanderte die Orangeriekultur auf der italienischen Halbinsel weiter nach Norden. Schon 1455/57 ist sie bei den Medici in Florenz nachgewiesen. In Neapel selbst wurde die seit 1487 errichtete, 1492 vollendete Villa di Poggioreale des Herzogs von Kalabrien, des späteren Alfons II., zu einem weiteren Zentrum der Zitrus- und Orangeriekultur. Ob und wie die Überwinterung in Neapel mittels funktionaler Überwinterungsbauten erfolgte, ist nicht überliefert. Jedenfalls waren in Mittelitalien und insbesondere in Florenz Überlegungen in dieser Richtung unerlässlich. Einer Überwinterung in Kellern, Stuben und Galerien für die mobilen Pflanzen in Gefäßen beziehungsweise über jahreszeitliche Verschläge und abschlagbare »Limonaie«, »Aranciarie« und »Orancherie« für

die im Grunde stehenden Pflanzen folgte bald die Entwicklung eigener beheizbarer Bauten zur Überwinterung.

Der Transfer der Orangeriekultur nach Frankreich ist einem kriegerischen Feldzug zu verdanken. Die Herrschaft des außerehelich geborenen Sohnes von Alfons I. von Neapel, Ferdinand I. genannt Ferrante (reg. 1459, † 1494), wurde von Karl VIII., König von Frankreich, in Zweifel gezogen. Als der Sohn, Alfons II., 1494 die Nachfolge antreten wollte, zog König Karl mit seinem Heer nach Neapel, nannte sich selbst König von Neapel und stand am 20. Februar 1495 vor den Toren der Stadt. Dort bezog er für einige Zeit die Villa di Poggioreale und erfreute sich an deren Gärten.

Politisch erfolglos zog König Karl am 20. Mai 1495 aus Neapel ab, um nach einer erfolgreich geschlagenen Schlacht nach Frankreich zurückzukehren. In seinem Tross führte er den Orangeriegärtner aus Poggioreale, Don Pacello da Mercogliano, mit, der einst im Dienste Alfons II., Herzog von Kalabrien, stand. Als »Dome Passello jardinier« wurde er sein Hofgärtner auf Schloss Amboise. Mit dem Tod von König Karl VIII. 1498 wurde Blois zur Residenz seines Nachfolgers, Ludwig XII. Auch Pacello übersiedelte 1503 nach Blois und ließ zur Überwinterung der Orangeriekulturen dort eine Loggia errichten, das erste Funktionsgebäude dieser Art nördlich der Alpen.

Bei den Habsburgern in der Mitte Europas fand der Einstieg in die königliche Orangeriekultur über Ferdinand V. von Kastilien und Aragon statt, der als Ferdinand II. das Erbe von Neapel antrat. Er war der Großvater von Kaiser Karl V. und Kaiser Ferdinand I. Letzterer entwickelte sich zu einem großen Gartenfreund, der 1542 die Kultivierung von Pomeranzen in Wien veranlasste, 1538 schon auf der Prager Burg.

Die Gestalt der Orangerie

Die Begrifflichkeiten des 20. und 21. Jahrhunderts haben sich von der historischen Entstehung und Entwicklung der Orangerie weit entfernt. In der heutigen Umgangssprache versteht man unter Orangerie zumeist nur ein Gebäude. Für die historische Orangerie bis in das 19. Jahrhundert hinein bildete die faktisch betriebene Orangeriepflanzkultur den Maßstab. Dabei ermöglichte die Zuhilfenahme technischer Konstrukte die Überwinterung von südländischen, insbesondere von frostempfindlichen mittelmeerischen Pflanzen auch nördlich der Alpen. Der Begriff Orangerie hatte also einen funktionalen und einen inhaltlichen Aspekt. Beide spiegelten sich in der Pflege der mittelmeerischen Pflanzenkultur einerseits und der revitalisierten Bedeutungswelt eines antiken Hesperidengartens andererseits.

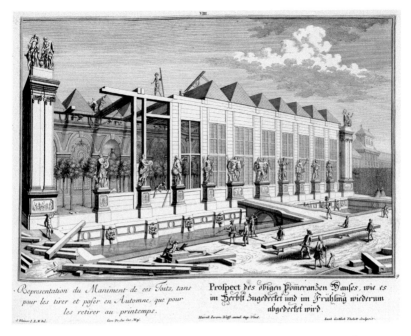

Representation du Maniment de ces Toits, tans pour les tirer et poser en Automne, que pour les retirer au printemps.

Prospect des obigen Pomeranzen Hauses, wie es im Herbst zugedecket und im Frühling wiederum abgedecket wird.

Salomon Kleiner, Ansicht des Pomeranzenhauses des Prinzen Eugen im jahreszeitlichen Wandel, Kupferstich, 1731

Im 17. und 18. Jahrhundert fand die Orangerie in ihrer gärtnerischen und baulichen Ausprägung zu konkreten Formen, was ihre Präsentation, Überwinterung, Pflanzenkultivierung und Funktionalität anbelangte. Für die mobile Orangerie, also die in Pflanzkübeln und Gefäßen gehaltenen Bestände, gab es ein breites Spektrum an Gestaltung in Orangeriegärten, vom Stellplatz bis zur Integration in das Broderieparterre, vom Orangeriewäldchen bis zum Isolotto (Insel), vom Boulingrin (Rasenfläche für das Boule-Spiel) bis zum Rondell. Möglich war auch ein Teatro, wo die Pflanzen in die Abtreppungen oder in den Vorplatz des Halbrunds eingestellt werden konnten. Der jahreszeitlichen Mobilität der Pflanzen entsprachen Winterungsbauten mit stark belichteten Pflanzensälen sowie der ausgeklügelten Kombination von Beheizungs-, Verschattungs- und Belüftungssystemen. Zur ausgewogenen Temperierung entsprach einer meist südwärtigen Durchfensterung oder Verglasung der Bauten eine massive Rückwand auf der verschatteten Seite; dort schloss sich rückwärtig ein Heizgang mit Heizkammern und

17

Feuerungsanlagen an. Klassische Orangerien hatten in der Regel ein geschlossenes Dach. War dieses ebenfalls verglast, so sprach man zumeist schon von einem Glashaus. Einen Kompromiss zwischen diesen beiden Möglichkeiten bildete die Schwanenhalsüberdachung des verglasten Bereichs unter Beibehaltung des massiven Dachs. Derartige Winterungen für Orangeriegewächse, die ursprünglich nicht tropische, sondern mittelmeerische Gewächse waren, wurden als Kalthäuser angelegt, also lediglich frostfrei gehalten. Sie waren nicht voll beheizt, wie später die Warmhäuser des 19. Jahrhunderts.

Schon im 16. Jahrhundert kamen die Winterungen in Gestalt einfacher Galeriebauten auf, teilweise in Fachwerk, teilweise aber auch mit Einwölbungen im Innern oder voll integriert in abgestufte Terrassenanlagen, wie das Beispiel der Orangerie von Versailles zeigt. In Versailles nahm mit dem Trianon de porcelaine die neue Idee auch Gestalt an, eine repräsentative fürstliche Wohnung im Ambiente der Orangerie einzurichten. In einer Modewelle um 1700 erfasste diese Idee ganz Zentraleuropa, so dass vielfach aus den ursprünglich schlichten und praxisbezogenen Winterungsbauten regelrechte Orangerie-Lusthäuser oder gar ganze Schlösser wurden, die sich räumlich und ikonologisch nun primär der Orangerie-Allegorie widmeten.

Eine weitere Variante ist die immobile, »im Grunde stehende« Orangerie. Hier waren die meist größeren und hochstämmigen Zitrusgewächse direkt in den gewachsenen Boden ausgepflanzt. Im Gegenzug musste die Winterung jahreszeitlich auf- und abgebaut werden. Der Auf- und Abbau von Verdachung und frontseitiger Verglasung war langfristig betrachtet eine höchst aufwendige Angelegenheit und ließ sich eigentlich nur durch die höheren Fruchterträgnisse oder das besondere Renommée rechtfertigen, die mit den besonders stattlichen hochstämmigen Bäumen verbunden waren. Auch für diese Variante des »wandelbaren Pomeranzenhauses« ist eine Entwicklung von den einfachen funktionalen Formen bis hin zu den aufwendigen Beispielen feststellbar, bei denen der jahreszeitliche Wechsel als allegorische Metamorphose regelrecht inszeniert wurde. Die einfachen Formen haben sich mit den Beispielen bäuerlich betriebener Zitruskultur an den Ufern des Gardasees bis auf den heutigen Tag erhalten. Zu den aufwendigen Beispielen zählte einst das Pomeranzenhaus des Prinzen Eugen im Belvederegarten in Wien, das aber heute in seinem Bestand völlig verändert und nur durch eine Darstellung Salomon Kleiners überliefert ist.

Zur Geschichte der Herzoglichen Orangerie Gotha

In Gotha hat die Kultivierung von Orangerie- und Gewächshauspflanzen eine lange Tradition. Sie reicht mindestens bis zur Gründung des Herzogtums Sachsen-Gotha im Jahr 1640 zurück. Bereits 1649 wurden 19 Zitronen- und Pomeranzenbäume in der Sammlung von Herzog Ernst I. von Sachsen-Gotha (1601–1675) aufgeführt. Anfangs waren die Pflanzen im Winter vermutlich in den Gewölben von Schloss Friedenstein untergebracht. Ab 1657 errichtete man eigens für diese Zwecke ein Pomeranzenhaus im Küchengarten, dem sogenannten »Nutz- und Zehrgarten« südlich des Schlosses. Mit der Einrichtung weiterer Pflanzenhäuser unter Friedrich I. von Sachsen-Gotha-Altenburg (1646–1691) wurde die Pflanzensammlung stetig erweitert. 1689 umfasste der Bestand immerhin 62 Pomeranzen, des Weiteren gab

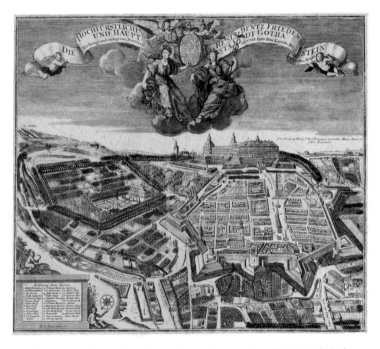

Matthias Seutter, Die Hochfürstliche Residentz Friedenstein und Hauptstadt Gotha, Kupferstich, 1730. Links im Bild Schloss Friedrichsthal mit Wassergarten und Ordonnanzgarten

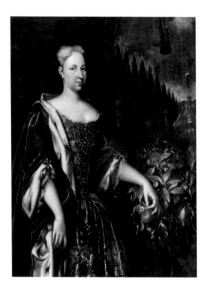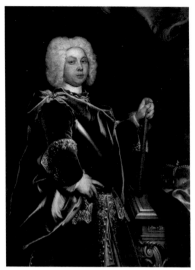

Christian Schilbach, Herzogin Magdalena
Augusta von Sachsen-Gotha-Altenburg mit
Orangenbäumchen vor dem Friedrichsthaler
Schlossgarten, Ölgemälde, 1740, Ausschnitt

Christian Schilbach, Herzog Friedrich III. von
Sachsen-Gotha-Altenburg, Ölgemälde, 1732,
Ausschnitt

es mehrere Zitronen-, Lorbeer-, Feigen- und Granatapfelbäume, Oleander
und andere exotische Gehölze. Während der Sommermonate stellte man
einen Teil der Pflanzen in den herrschaftlichen Lustgärten am Schloss auf.
Besonders eindrucksvoll war der Standort auf dem eingeschossigen Süd-
flügel des Schlosses. Zu feierlichen Anlässen setzte man zwischen die auf
dem Dach befindlichen lebensgroßen Statuen der freien Künste »Oranien-
Bäume«, die »in kostbare grossen Delfftischen Scherben von Porcellan
prangen [...]«.

1695 veranlasste Friedrich II. von Sachsen-Gotha-Altenburg (1676–1732)
die Anlage eines neuen Gartens östlich des Schlosses vor dem Siebleber Tor.
Für dessen Einrichtung zeichnete der gothaische Oberbaudirektor Wolf
Christoph Zorn von Plobsheim (1665–1721) verantwortlich. Noch im Herbst
des gleichen Jahres entstanden hier neue hölzerne Gebäude zur Überwinte-
rung der Orangeriepflanzen aus dem Küchengarten. Später kamen, vermut-
lich auf Veranlassung der Herzogin Magdalena Augusta (1679–1740), weitere
Glashäuser und ein großes Gewächshaus hinzu. Da sich dieser Garten hinter

dem sogenannten »Ordonnanzhaus« befand, bürgerte sich der Name »Ordonnanzgarten« ein. Die terrassierte Gartenanlage diente teils repräsentativen Zwecken, teils der Versorgung der Schlossküche mit Obst, Gemüse und Blumen. Nun wurde hier auch ganzjährig das Gros der umfangreichen Sammlung von Orangeriepflanzen untergebracht. Durch den stetigen Zukauf von Pflanzen – mitunter komplette Sammlungen – wurde der Bestand enorm vergrößert. Mit über 1200 Pflanzen platzte die Orangerie im Ordonnanzgarten in der ersten Hälfte des 18. Jahrhunderts förmlich aus allen Nähten. Kurze Zeit nach dem Tod von Herzog Friedrich II. bestellte sein Sohn und Nachfolger, Friedrich III., einen neuen Obergärtner an den Gothaer Hof. Wilhelm Ludwig Steitz (1687–1761) übernahm 1732 die Leitung der Hofgärten und die Verantwortung über die Orangerie. Mit dem Personalwechsel war eine gestalterische Aufwertung des Areals verbunden. 1734 wurden das schmiedeeiserne Portal und das Zaungitter an der Straßenseite errichtet. Gleichzeitig baute man eine Brücke über den Leinakanal, einen kleinen Wasserfall »von da oben nach dem Garten herunter« und Steintreppen daneben, wofür Kosten von insgesamt über 2000 Talern entstanden. Trotzdem mangelte es an geeigneten Räumlichkeiten für die Orangerie. Steitz beschwerte sich mehrfach, dass die großen Lorbeerbäume nicht mehr in das Gewächshaus passten.

Von den barocken Entwürfen bis zum Bau der Orangerie im 18. Jahrhundert

Herzog Friedrich III. von Sachsen-Gotha-Altenburg (1699–1772) beanspruchte für seine standesgemäße Hofhaltung einen sommerlichen Festsaal für große Feierlichkeiten. Gleichzeitig bedurfte es eines repräsentativen Aufstellungs- und Überwinterungsorts für die wertvolle Orangeriesammlung. Für diese Zwecke schienen die Gegebenheiten am und im Schloss Friedenstein ungeeignet, auch das Sommerschloss Friedrichsthal bot kaum ausreichend Platz. Erheblicher Platzmangel sowie die Baufälligkeit der alten Gewächshäuser im Ordonnanzgarten bestärkten Friedrich III. zudem in seinem Entschluss zu einer grundlegenden Neugestaltung der Orangerie am gleichen Ort. Dem hohen repräsentativen Anspruch folgend berief man den zu dieser Zeit am Weimarer Hof tätigen Landesoberbaudirektor Gottfried Heinrich Krohne (1703–1756) nach Gotha und beauftragte ihn mit der Anfertigung von Entwürfen . Diese überzeugten die Herzogliche Kammer und den Herzog derart, dass Krohne statt des hiesigen Oberlandbaumeisters Straßburger 1747 den Auftrag zur Ausführung der kompletten Umgestaltung

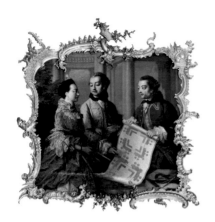

Schloss Heidecksburg Rudolstadt,
Supraporte mit Darstellung Gottfried
Heinrich Krohnes und Fürstenpaar

des Ordonnanzgartens in einen »Orangengarten nach französischem Vorbild« erhielt.

Auf ausdrücklichen Wunsch des Herzogs wurde die gesamte Anlage durch eine leichte Drehung der zentralen Achse »in eine bessere Symmetrie mit dem Friedrichsthal« gebracht. Krohne projektierte gegenüber Schloss Friedrichsthal eine aufwendige, in sich eigenständige Orangerieanlage in Teatroform mit zwei großen Kalthäusern, dem sogenannten »Orangenhaus« und dem »Laurier- beziehungsweise Lorbeerhaus«, denen jeweils ein größeres Treibhaus auf der Nord- und Südseite des Gartens zugeordnet war. Nach der Mode des Spätbarock wiesen die Gebäude mit den chinois geschwungenen Dachformen ursprünglich reiche Fassadenverzierungen auf. Die historischen Entwurfspläne für das Parterre zeigen die beabsichtigte, äußerst prunkvolle Gestaltung des Orangeriegartens mit dem Anspruch einer standesgemäßen fürstlichen Repräsentation. Im ersten Entwurf von 1747 wurden vom Architekten über 600 Orangenbäume vorgesehen, die auf den Terrassenplätzen zwischen den Treppen und Wasserkaskaden aufgestellt werden sollten, um sozusagen ein festliches barockes »Pomeranzen-Theater« aufzuführen. Zur besseren Veranschaulichung der Höhen- und Geländesituation fertigte Krohne 1748 ein Modell der Gesamtanlage an. Das Modell gehört heute zu den seltenen originalen

Gottfried Heinrich Krohne

* 26. März 1703 in Dresden; † 30. Mai 1756 in Weimar. Berühmter Thüringer Barockbaumeister, tätig an den Höfen der Herzöge von Sachsen-Weimar sowie Sachsen-Gotha-Altenburg und der Fürsten von Schwarzburg-Rudolstadt, ebenso für die Erzbischöfe von Mainz und die Fürstbischöfe von Bamberg. Hauptwerke sind unter anderen Planungen zum Neuaufbau der Stadt Ilmenau, die Orangerien in Gotha und Gera, das Rokokoschloss in Dornburg sowie Schloss und Orangerie Belvedere in Weimar.

barocken Gartenmodellen und kann im Museum von Schloss Friedenstein besichtigt werden.

Ein Blick auf den Ausführungsplan für das Orangerieparterre von 1770 macht deutlich, dass zwar die vier großen Orangeriegebäude nach den Entwürfen Krohnes errichtet worden waren, jedoch die sehr aufwendige Gestaltung des Orangeriegartens nicht realisiert wurde. Aufgrund einer Vielzahl von Schwierigkeiten verzögerte sich der Bauablauf des gesamten Projekts, so dass nach dem Abbruch des Ordonnanzhauses zuerst nur die beiden südlichen Gebäude in Angriff genommen werden konnten. Bereits 1748 wurde das südliche Treibhaus fertiggestellt. Noch im selben Jahr begannen die Baumaßnahmen für das benachbarte Lorbeerhaus. Nachdem Krohne aufgrund höfischer Intrigen Gotha verließ, beauftragte man 1756 den Krohne-Schüler Johann David Weidner (1721–1784), das nördliche Orangenhaus »nach dem Krohneschen Riß und Anschlag« zu bauen. Der Ausbruch des Siebenjährigen Krieges verhinderte zunächst die Ausführung der Arbeiten. Aber 1758 wurde unter der Leitung Weidners das Nördliche Treibhaus errichtet und von 1766 bis 1769 konnte das Orangenhaus annähernd

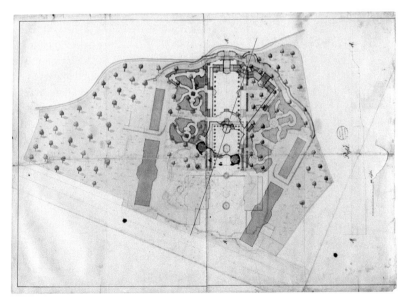

Gottfried Heinrich Krohne, Überlagerungsplan, Entwurf der Orangerie anstelle des Ordonnanzgartens, um 1747, geostet

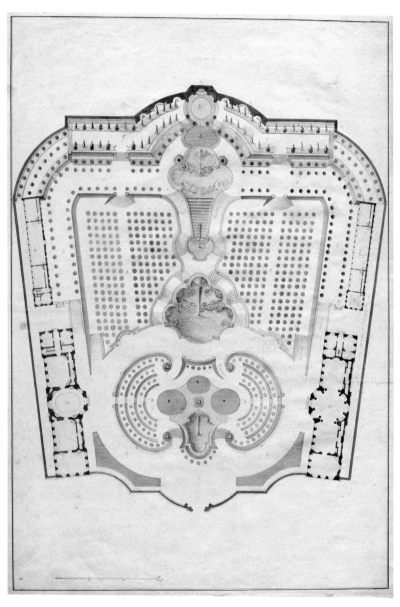

Gottfried Heinrich Krohne, erster Entwurf für die Herzogliche Orangerie Gotha, 1747, gewestet

fertiggestellt werden. Erst danach ließ man die verbliebenen Bauten aus dem Ordonnanzgarten abreißen.

Noch vor Beendigung der letzten Arbeiten an der Orangerie starb Herzog Friedrich III. im März 1772. Sein Sohn Ernst, II. von Sachsen-Gotha-Altenburg (1745–1804), übernahm die Regierungsgeschäfte. Bereits als Erbprinz hatte er ab 1765 mit den Vorbereitungen für die Anlage eines landschaftlichen Gartens südlich von Schloss Friedenstein begonnen – ganz im Sinne der Aufklärung und des neuen Natur- und Freiheitsideals. Trotzdem ließ Ernst II. das Orangerieprojekt seines Vaters nach dessen Tod vollenden – jedoch in vereinfachter, der Zeit angepasster Form. Auf Anordnung des Herzogs wurden 1775 die reichen plastischen Fassadenverzierungen am Lorbeer- und am Orangenhaus entfernt. Die beiden großen Kalthäuser erhielten damit eine we-

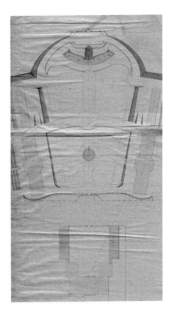

Ausführungsplan der Orangerie, um 1770, gewestet

sentlich schlichtere Erscheinung, die sich bis heute erhalten hat. Einzig die nach der Chinamode geschwungenen Dachformen erinnern noch an die spätbarocke Überschwänglichkeit.

Johann David Weidner

* 8. März 1721 in Bürgel; † 23. Juni 1784 in Gotha. Bedeutendster Schüler von Gottfried Heinrich Krohne. Ab 1742 Baukondukteur im Dienst von Herzog Ernst Augusts I. von Sachsen-Weimar-Eisenach, wechselte 1751 als Bauinspektor mit einer »Interims-Besorgnis« an den Gothaer Hof, ab 1752 Bauinspektor, 1754 Bestellung zum gothaischen Landbaumeister. Er leitete unter anderem die Bauarbeiten für die Fertigstellung der Orangerie Gotha. Außerdem entwarf Weidner 1781 die Erweiterungsflügelbauten für das Schloss Friedrichsthal, deren Ausführung 1793 sein Sohn Friedrich David übernahm.

Von der Anlegung des barocken Orangeriegartens

Bis 1774 wurde schließlich auch der Orangeriegarten zwischen den Gebäuden eingeebnet und als Orangerieparterre in vereinfachter Form vollendet. Schlichte Rasenstücke ohne Verzierungen, von denen sich vier um ein zentrales Brunnenbecken gruppierten, bestimmten die Gestaltung. Zwei weitere Rasenspiegel waren an der Hauptachse vom Friedrichsthaler Schloss zum Schloss Friedenstein zwischen den beiden Treibhäusern angeordnet. So wurde die Orangerie von Zeitgenossen 1796 als »grüner Rasenplatz« beschrieben, auf dem es außer dem Brunnenbecken und zwei spätbarocken Sandsteinvasen vermutlich keine weiteren dekorativen Ausschmückungen, wie Beete oder Skulpturen gab. Auch die 1734 errichtete kleine Wasserkaskade war zusammen mit den Treppen zu dieser Zeit wahrscheinlich schon wieder zurückgebaut worden.

Im Sommer wurden die Orangeriepflanzen in Kübeln und Kästen im Orangerieparterre auf den breiten Kieswegen und -plätzen hainartig aufgestellt. So umfasste der Pflanzenbestand Ende des 18. Jahrhunderts knapp 3000 Orangeriepflanzen, wovon rund 1000 größere »Stämme oder Gewächsbäume« in eckigen Kästen und über 2000 kleinere Gewächse in »Pots oder Gartentöpfen« gepflanzt waren. Zum Zwecke der gärtnerischen Nutzung hatte man 1775 benachbarte Grundstücke angekauft, um die Orangerieflächen südlich und nördlich der großen Kalthäuser zu erweitern. Hier waren verschiedene Gewächshäuser, Erdkästen, Beete und sogar eine kleine Menagerie für Geflügel untergebracht.

Auch wenn die ursprünglich großartigen Pläne für die repräsentative barocke Gestaltung des Orangerieparterres nur stark vereinfacht ausgeführt wurden, galt die Gothaer Orangerie seinerzeit als eine der größten und schönsten ihrer Art im deutschen Raum – dies wohl nicht zuletzt aufgrund des enormen Pflanzenbestands. Trotz aller Veränderungen in den folgenden

Orangerieparterre

Parterre (frz. »am Boden«) bezeichnet eine ebene, verschiedenartig gestaltete Freifläche, zumeist unmittelbar vor dem Schloss gelegen, welche im Idealfall von einem erhöhten Standort zu überschauen ist. Man unterscheidet verschiedene Parterretypen. Der Gothaer Orangeriegarten ist ein sogenanntes »Parterre d'orangerie« und bildet das vor dem Schloss Friedrichsthal gelegene Gartenparterre für die sommerliche Präsentation der wertvollen Kübelpflanzen.

Jahrhunderten blieben die Gliederung des Areals, die Profilierung des Geländes sowie die Stellung und Kubatur der Gebäude aus der Entstehungszeit im 18. Jahrhundert im Wesentlichen bis heute erhalten.

Der Wandel des Orangerieparterres und der Pflanzenbestände im 19. Jahrhundert

Dem Zeitgeschmack folgend verringerte man im Laufe des 19. Jahrhunderts den einst beachtlichen Kübelpflanzenbestand zugunsten einer opulenten Ausschmückung des Orangerieparterres mit Blumenbeeten und Rabatten. Der Orangeriegarten bekam mehr und mehr die Funktion eines Pleasuregrounds, eines Blumengartens am Friedrichsthaler Schloss. Ungefähr um 1830 entstanden auf Geheiß Herzog Ernst II. von Sachsen-Coburg und Gotha (1818–1893) die ersten Blumenbeete. Für deren Bepflanzung wurden verschiedene Arten von Begonien, Fuchsien, Pelargonien und Rosen verwendet. Das Foto von 1858 zeigt neben der Aufstellung der Gewächskästen auf den Kiesflächen erstmalig auch einige Blumenbeete in den Rasenspiegeln des Parterres. 1870 kamen über 300 Blattpflanzen in die Beete. Außerdem gab es ein riesiges Sortiment an Topfpflanzen, wie zum Beispiel Georginen (Dahlien), Fuchsien, Chrysanthemen, Pelargonien oder

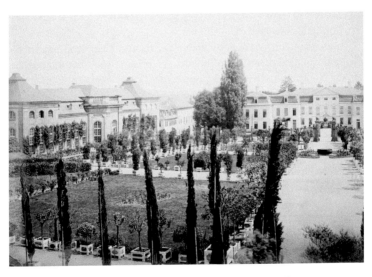

Francis Bedford, Blick über den Orangeriegarten, Aufnahme von 1858

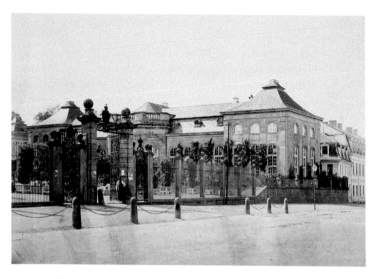

Francis Bedford, Straßenansicht der Orangerie, Aufnahme von 1858

Kamelien. Zu dieser Zeit beherbergte die Orangerie insgesamt nur noch 380 Pflanzen in Kübeln und Kästen, dagegen aber die enorme Zahl von 8528 Topfpflanzen.

Verstärkt wurde der Wunsch nach der weiteren attraktiven Ausschmückung mit Blumenbeeten durch die zunehmend öffentliche Nutzung des Orangeriegartens. Bereits Ende des 18. Jahrhunderts wurden die herzoglichen Gartenanlagen tageweise »für die Noblesse und für die Honoratiores zum freien Spaziergange« geöffnet. Ab 1827 gestattete man der Gothaer Bevölkerung, den herzoglichen Park einschließlich des Orangeriegartens zu besuchen, zunächst jedoch nur »an jedem Freytage«.

Ähnlich wie die Ausschmückung mit Blumenbeeten entwickelte sich im 19. Jahrhundert auch die Ausstattung des Parterres mit Kunstwerken und Skulpturen. Waren anfangs außer dem zentralen Sandsteinbrunnen und zwei spätbarocken Sandsteinvasen keine derartigen Objekte zu finden, fügte man vor allem in der zweiten Hälfte des 19. Jahrhunderts neue, historisierende Schmuckelemente hinzu. Bis heute erhaltene Beispiele dafür sind der Marmorspringbrunnen von 1868 oder die acht barocken Sandsteinvasen, die um 1890 an den beiden Rampen und an den Eingängen der Kalthäuser aufgestellt wurden.

Die Orangerie Gotha im 20. Jahrhundert – ein vorläufiges Ende der Orangeriekultur

Kurz nach 1900 wurde das Orangerieparterre intensiv umgestaltet und weiter ausgeschmückt. Rasenflächen und Beete wurden komplett neu gestaltet. Auffällig war die Verbreiterung und Neugliederung der Mittelachse im westlichen Teil des Parterres, indem hier zwei neue rechteckige Rasenflächen mit Schmuckbeeten eingefügt wurden. Zusammen mit weiteren großen runden und sternförmigen Schmuck- und Teppichbeeten, schmalen Bordüren auf den Rasenspiegeln und mit den verbliebenen Orangeriepflanzen entstand ein überaus üppiges, prächtiges Bild eines viktorianisch anmutenden Blumen- und Schmuckparterres.

Nach dem Rücktritt des letzten regierenden Herzogs Carl Eduard von Sachsen-Coburg und Gotha (1884–1954) im Jahr 1918 wurde der Orangeriegarten verstärkt für städtische Veranstaltungen genutzt. Hervorzuheben ist die »Deutsche Rosenschau«, die vom 29. Juni bis 23. September 1930 anlässlich der Hundertjahrfeier des 1830 in Gotha gegründeten Thüringer Gartenbauvereins rund 100 000 Besucher nach Gotha lockte. Das Orangerieparterre wurde als Hauptausstellungsfläche teilweise umgestaltet. Zu erwähnen sind die Verbindung der beiden östlichen Rasenstücke am Orangeriezaun und die daraus resultierende Schließung der freien Mittelachse, wodurch die

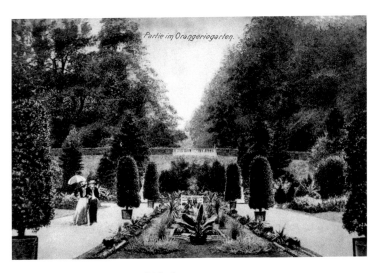

Partie im Orangeriegarten, Ansichtskarte, 1912

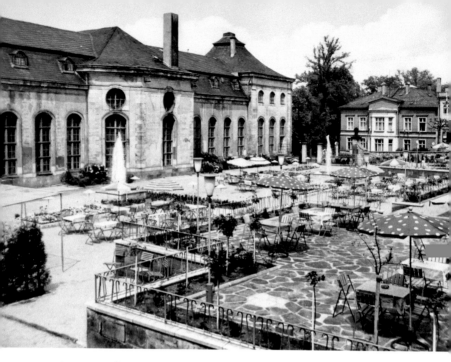

Orangerie-Café, um 1960

ursprüngliche barocke Gliederung des Gartens erheblich verändert wurde. Nach einer fast 300-jährigen Entwicklung ging der verbliebene, noch recht ansehnliche Orangeriepflanzenbestand innerhalb weniger Jahre drastisch zurück. Die Nutzung der Anlage als Orangerie im eigentlichen Sinne wurde zu großen Teilen aufgegeben. Fortan standen die vier großen Orangeriegebäude für andere Zwecke zur Verfügung. Die letzten Kübelpflanzen verschwanden Anfang der 1940er Jahre aus der Orangerie.

Diese Entwicklung setzte sich nach 1945 fort. Mit dem Neubeginn nach dem Zweiten Weltkrieg wurde die Nutzung des Orangeriereals als Ort für kulturelle Einrichtungen und Veranstaltungen ausgebaut. 1950/51 richtete man im nördlichen Orangeriegebäude eine Bibliothek ein. 1953 bezog die städtische Kinder- und Jugendbibliothek ihr Domizil im Nördlichen Treibhaus. Anstelle des nach einem Kriegsschaden abgebrochenen südlichen Treibhauses wurden 1957 ein Kesselhaus und ein Kohlebunker gebaut, die zugleich als Unterbau für das wieder zu errichtende Gebäude dienen sollten.

Dahinter, auf den Flächen der ehemaligen Hofgärtnerei, ließ die »Handelsorganisation« (HO) eine Terrasse für den Kaffeegarten des Orangerie-Cafés anlegen. Die ursprünglichen Pläne für den Neubau des südlichen Treibhauses wurden bis heute jedoch nicht verwirklicht. Auch im Bereich des Parterres erfolgten Veränderungen. Im westlichen Teil wurde unterhalb der Böschung eine Freilichtbühne errichtet. Auf den Rasenflächen im östlichen Bereich fügten die städtischen Gärtner Anfang der 1960er Jahre neue, farblich auffällige Ornamentbeete im barocken Stil ein. Dabei fanden die damals in der DDR gebräuchlichen Standardpflanzensortimente Verwendung, wie Pelargonien, Petunien, Eisbegonien und Ziersalbei. Ein Orangeriepflanzenbestand war abgesehen von einzelnen Palmen der Stadtgärtnerei nicht mehr vorhanden.

Die Wiederbelebung der Orangeriekultur nach 1990

Bereits wenige Jahre nach dem Ende der DDR begann die Stadt Gotha 1995 mit der Instandsetzung des Orangerieparterres unter der fachlichen Betreuung des Thüringischen Landesamts für Denkmalpflege. Anordnung und Form der Rasenflächen und Rabatten wurden in Anlehnung an den Zustand um 1920 verändert beziehungsweise korrigiert. Dabei wurde die Mittelachse im östlichen Teil wieder geöffnet. Zu den erhalten gebliebenen Resten der Gestaltung aus den Jahren von 1950 bis 1980 gehören zwei Eschen, die runden Beete in den östlichen Rasenspiegeln, die Buchsbaumkugeln vor den beiden großen Kalthäusern sowie die bronzene Brunnenschale im Marmorbrunnen. Entsprechend der denkmalpflegerischen Zielstellung wurden die Blumenbeete in den Rasenflächen auf Grundlage von historischen Quellen in vereinfachter Form neu angelegt. Das aktuelle Pflanzensortiment der Wechselbepflanzungen orientiert sich weitgehend an Arten aus der Zeit zu Beginn des 20. Jahrhunderts.

Seit 2004 ist die Stiftung Thüringer Schlösser und Gärten Eigentümerin der Anlagen von Schloss Friedenstein einschließlich Park und Orangerie. Von Beginn an bemüht sich die Stiftung darum, dem einmaligen Ensemble der Herzoglichen Orangerie Gotha seinen ursprünglichen Charakter und seine Faszination als Ort der Orangeriekultur zurückzugeben. Zuerst wurde 2004 das Nördliche Treibhaus provisorisch für die Überwinterung von Orangeriepflanzen hergerichtet. 2006 begann man mit der Sanierung des Lorbeerhauses, so dass bereits ab Herbst 2007 die ersten 60 neuen Lorbeerbäumchen im westlichen Teil des Gebäudes überwintert werden konnten. Aktuell gibt es in der Orangerie Gotha insgesamt einen Bestand von rund

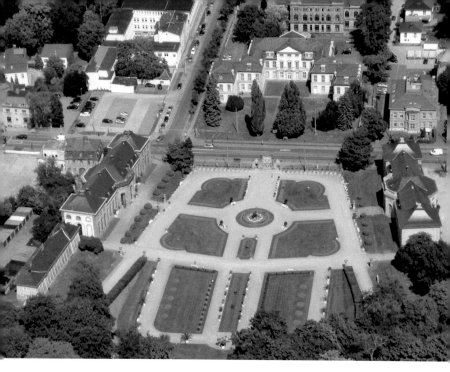

Herzogliche Orangerie und Schloss Friedrichthal, Luftaufnahme von Westen

1000 Pflanzen. Mit der heutigen Zusammenstellung des Pflanzenbestands soll den Besuchern ein exemplarischer Ausschnitt aus dem einst breiten Spektrum der höfischen Orangeriepflanzenkultur gezeigt werden. Grundlage dafür bilden vor allem die historischen Pflanzeninventare der Orangerie. So können ursprüngliche Relationen und Wechselwirkungen zwischen Architektur, Gartengestaltung und Pflanzenausstattung, wie sie bis Anfang des 20. Jahrhunderts bestanden haben, wieder nachvollziehbar werden.

Mit Hilfe des 2006 gegründeten Fördervereins »Orangerie-Freunde« Gotha e. V. war es in den vergangenen Jahren möglich, richtungsweisende Projekte zur Förderung der Orangeriekultur in Gotha zu realisieren. Neben der Forcierung von Baumaßnahmen an den Gebäuden wurden beispielsweise im Rahmen einer Spendenaktion 100 Gewächskästen nach historischem Vorbild für neue Lorbeerbäumchen angefertigt. Den bisherigen Höhepunkt stellte die »Rückkehr der Orangen« in die Herzogliche Orangerie Gotha im Mai 2011 dar. Mit Unterstützung des Vereins konnten nach an-

Präsentation der Lorbeerbäumchen im Gothaer Gewächskasten, 2010 ▶

nähernd 100 Jahren nun wieder Pomeranzenbäume im Orangerieparterre präsentiert werden. Die 20 großen Bitterorangen stammen aus der Orangerie im Barockgarten Großsedlitz und bilden die Grundlage für den Aufbau eines neuen Zitrusbestands in der Orangerie Gotha.

Gemeinsames Ziel der Stiftung Thüringer Schlösser und Gärten und des Fördervereins ist es, das einzigartige architektonische Ensemble zu bewahren und die Kulturgeschichte der Herzoglichen Orangerie Gotha als Teil der höfischen Residenzkultur in ihrer Komplexität erlebbar zu machen. Dazu gehört neben der Baukunst und der gartenkünstlerischen Gestaltung vor allem auch die Pflanzenausstattung mit der traditionellen Kultivierung und Präsentation der Orangeriepflanzen ebenso wie die angemessene festliche Nutzung der Gebäude und des Gartens.

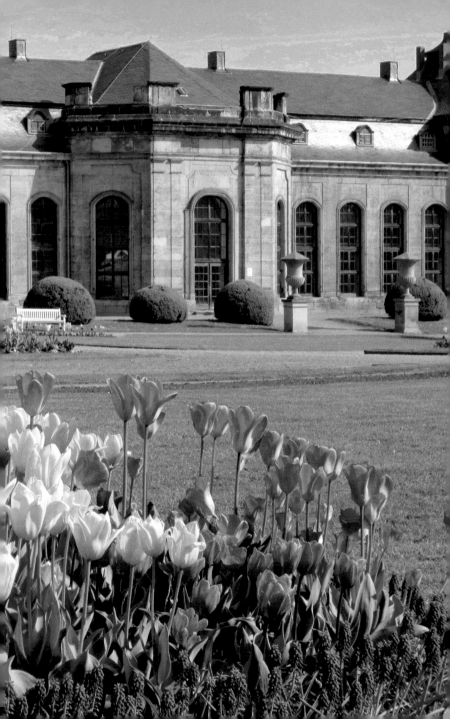

Orangerie-Freunde für eine lebendige Orangeriekultur

Aufgrund ihrer reizvollen Anlage und des außergewöhnlich großen und qualitätvollen Bestands an Pflanzen galt die herzogliche Orangerie der Residenzstadt Gotha im 18. und 19. Jahrhundert als eine der hervorragendsten ihrer Art in Deutschland. Insbesondere die Gothaer Bürger, denen ab 1786 vom Herzog – wenngleich zunächst mit Einschränkungen – der Zutritt gewährt wurde, waren stolz auf ihre Orangerie und nutzten sie gern zum Flanieren. Selbst nach Aufgabe der Nutzung als Orangerie noch vor dem Zweiten Weltkrieg verlor die Gartenanlage nur wenig von ihrer Anziehungskraft. So beherbergten die frei gewordenen Treib- und Kalthäuser in den nachfolgenden Jahren wechselnde Ausstellungen, während im Gartenparterre Sommerkonzerte und ein Café Besucher anzogen.

Mit dem Verlust auch der letzten Kübelpflanzen in den 1940er Jahren und dem Abbruch des im Zweiten Weltkrieg durch eine Luftmine schwer beschädigten südlichen Treibhauses 1955 ging der Orangerie viel von ihrem ursprünglichen Charme verloren. Dennoch blieb sie den Gothaern die liebste Gartenanlage, boten doch weiterhin Konzerte, das heute legendäre »Orangerie-Café« mit Kaffeegarten sowie die bis 2014 im nördlichen Orangeriegebäude, dem sogenannten Orangenhaus, ansässige Stadtbibliothek mit der benachbarten Kinderbibliothek im Nördlichen Treibhaus genug Gründe für einen Besuch oder Spaziergang.

Die über zwei Jahrhunderte gewachsene Zuneigung der Gothaer zu ihrer Orangerie wurde auf eine harte Probe gestellt, als sie ab 1986 den zunehmenden Verfall des Lorbeerhaus genannten südlichen Orangeriegebäudes mitansehen mussten. Rettung für den maroden Bau kam mit der MDR-Fernsehsendung »Ein Schloss wird gewinnen«. Mehrere akut vom Verfall bedrohte Schlösser und schlossähnliche Anlagen in Thüringen, Sachsen und Sachsen-Anhalt standen bei einer Telefonabstimmung im Mai 2006 zur Wahl, um 500 000 Euro von der Deutschen Stiftung Denkmalschutz für die Sanierung zu gewinnen. Die von einer kleinen Gruppe engagierter Bürger aktivierten Gothaer gewannen die Abstimmung mit überwältigender Mehrheit und sicherten so dem Lorbeerhaus das Geld. Zugleich rückten durch diese Aktion die Orangerie und ihre beinahe in Vergessenheit geratene Geschichte und Bedeutung wieder in den Blickpunkt der Öffentlichkeit.

Die Begeisterung der Gothaer über diesen unerwarteten Erfolg war ebenso groß wie anhaltend. Nur einen Monat darauf gründete sich der För-

◀ Orangerieparterre, farbenprächtige Frühjahrsbepflanzung mit Tulpen und Traubenhyazinthen

derverein »Orangerie-Freunde« Gotha e.V., dessen Mitglieder in Absprache mit der Stiftung Thüringer Schlösser und Gärten mit der Beräumung des ehemaligen Kaffeegartens und des »Orangerie-Cafés« im Lorbeerhaus begannen. Der Anfang für ein neues Kapitel in der Geschichte der Orangerie war gemacht – auch und vor allem dank bürgerschaftlichen Engagements.

Im Frühjahr 2007 stellte der inzwischen als gemeinnützig anerkannte Verein mit »Sina der Orange« und dem Slogan »Lust auf Orange(rie)!« sowohl das Maskottchen der Gartenanlage als auch seine bis heute laufende Spendenaktion der Öffentlichkeit vor. Zugleich wurde ein Werbeflyer für die Orangerie präsentiert und die Internetseite www.orangerie-gotha.de online gestellt, die über Geschichte, Gegenwart und Zukunft der Orangerie informiert. Die ebenfalls 2007 begonnenen Sanierungsarbeiten im Lorbeerhaus bescherten sowohl der Gartenanlage als auch dem Verein verstärkte öffentliche Aufmerksamkeit, was sich ebenso in einem wachsenden Spendenaufkommen wie auch einer steigenden Zahl neuer »Orangerie-Freunde« niederschlug.

Bereits im zweiten Jahr seines Bestehens bewies der Verein, dass sich seine Bemühungen um die Orangerie nicht auf das Sammeln von Spenden beschränken würden: Er organisierte nicht nur zwei sommerliche Freiluftkonzerte, die hunderte Besucher in die Gartenanlage zogen, sondern veran-

Sympathisch: »Sina die Orange«, seit 2007 Maskottchen der Orangerie

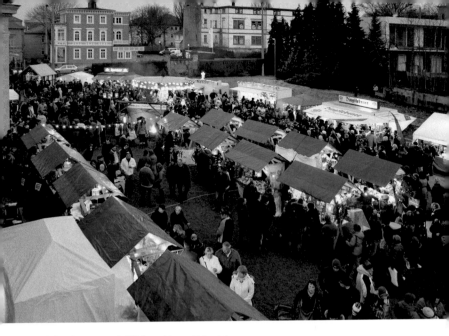

Beliebt: der Orangerie-Weihnachtsmarkt im Jahr 2011

staltete auf dem Gelände des ehemaligen Kaffeegartens hinter dem Lorbeerhaus auch den ersten Orangerie-Weihnachtsmarkt. Dieser mit viel Liebe zum Detail gestaltete zweitägige Markt in der historischen Kulisse der Orangerie begeisterte auf Anhieb die Gothaer und ihre Gäste, die sich zwischen den Ständen einheimischer Händler drängten, die Fortschritte der Sanierung im Lorbeerhaus bestaunten und sich auf Infotafeln über die Geschichte der Orangerie informierten.

Der traditionell am dritten Adventswochenende ausgerichtete Orangerie-Weihnachtsmarkt gilt unbestritten als der schönste und stimmungsvollste aller Gothaer Weihnachtsmärkte. Er sichert dem Verein »Orangerie-Freunde« nicht nur viele Sympathien und Spenden vor allem seitens der Gothaer, sondern ist zugleich ein schönes Beispiel dafür, wie belebend eine solch populäre Veranstaltung für ein Kulturdenkmal sein kann. Unbestreitbar haben der Weihnachtsmarkt und die zahlreichen anderen vom Verein bis heute organisierten Veranstaltungen dazu beigetragen, den Gothaern »ihre« Orangerie wieder ein gutes Stück näher zu bringen.

Von den teilweise regelmäßig stattfindenden Veranstaltungen der »Orangerie-Freunde« aus den vergangenen zehn Jahren seien exemplarisch die

Anregend: die Freiluftkonzerte im Gartenparterre der Orangerie

traditionellen Tanztees, verschiedene Bilderausstellungen, diverse Freiluftkonzerte, das Adventsbasteln für Kinder und das Orangenblütenfest im Frühsommer genannt. Bei jeder eigenen Veranstaltung ist der Verein auch mit einem Informationsstand vertreten, an dem die zahlreichen Spendenartikel (darunter auch ein vom Verein herausgegebenes Kochbuch mit Rezepten rund um die Orange) angeboten werden. Darüber hinaus übernehmen die »Orangerie-Freunde« inzwischen sehr routiniert die Versorgung der Besucher mit Speisen und Getränken, wobei alle Verkaufserlöse der weiteren Sanierung der Orangerie zugutekommen.

Zusammen mit den von Förderern und Freunden der Gothaer Orangerie gespendeten Geldern hat der Verein im Laufe seines zehnjährigen Bestehens die beachtliche Summe von rund 220 000 Euro an die Stiftung Thüringer Schlösser und Gärten als Eigentümerin der Orangerie weitergeben können. Geld, das in die Sanierung vor allem des Lorbeerhauses, aber auch in die Erweiterung des Pflanzenbestands eingeflossen ist. Gerade die für jeden Besucher über die Jahre sichtbaren Baufortschritte am Lorbeerhaus sowie die wachsende Zahl von Kübelpflanzen im Gartenparterre sind öffentlichkeitswirksame Beweise für den Erfolg der Bemühungen der »Orangerie-

Freunde«. Anerkennung erhielt der Verein unter anderem durch die Verleihung des Christian-August-Vulpius-Preises 2012 und des Westthüringer Initiativpreises 2015.

Bei den seit 2011 im Lorbeerhaus stattfindenden monatlichen Vereinssitzungen sind auch Nichtmitglieder, die sich für die Vereinsarbeit interessieren und sich für die Orangerie engagieren möchten, gern gesehen. Den Verein stets für neue, kreative und vielleicht auch ungewöhnliche Ideen von außen offenzuhalten, war und ist den derzeit 55 Mitgliedern der »Orangerie-Freunde« wichtig. Ebenso wie der regelmäßige »Blick über den eigenen Tellerrand«, dem beispielsweise die jährlichen Vereinsfahrten dienen. Dabei besuchen die Vereinsmitglieder jeweils eine andere deutsche Orangerie und holen sich Anregungen für die weitere Arbeit.

Engagiert: Vereinsmitglieder beim Orangenblütenfest

Dass die Orangerie Gotha heute wesentlich mehr ist als ein Anziehungspunkt für Touristen und ein einmaliges Denkmal thüringischer Orangeriekultur, nämlich ein überaus lebendiger Ort vielfältiger Veranstaltungen und Begegnungen, dessen Ruf mittlerweile weit über die Region hinausreicht, ist zu einem Gutteil dem unermüdlichen Engagement des Vereins »Orangerie-Freunde« zu verdanken. Und dieser hat sein nächstes Förderprojekt bereits fest im Auge. Dabei geht es um nicht weniger als den Neubau eines Kamelienhauses am historischen Standort hinter dem Nördlichen Treibhaus. Das neue Kamelienhaus der Orangerie, das mit Spendengeldern entstehen soll, wird benötigt, um die wachsende Kameliensammlung der Orangerie künftig angemessen unterbringen und präsentieren zu können. Die Realisierung dieses ambitionierten Projektes wäre ein weiterer Markstein sowohl in der gut 300-jährigen Geschichte der Gartenanlage als auch in der noch jungen Historie des Vereins »Orangerie-Freunde«. Dessen Mitglieder haben jedenfalls – getreu ihrem Motto – auch nach zehn Jahren noch »Lust auf Orange(rie)!«

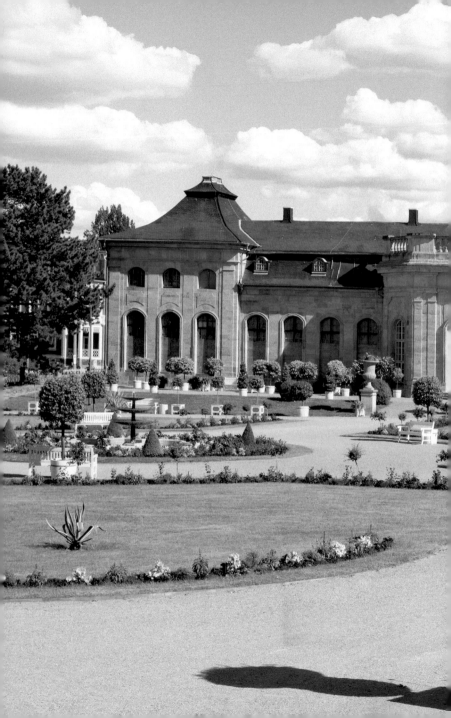

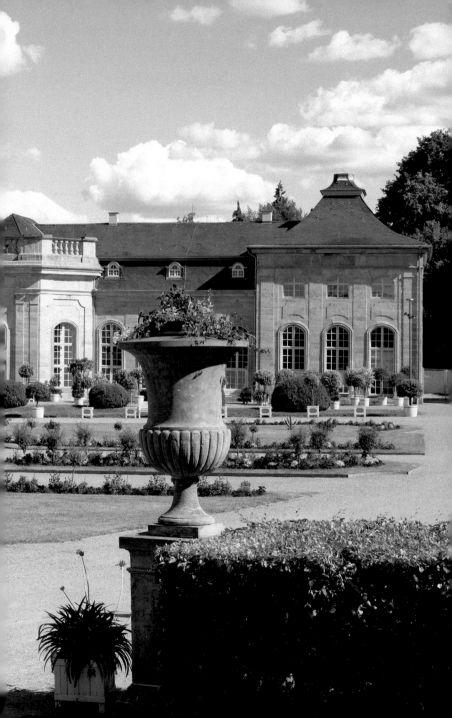

Unterwegs mit dem Obergärtner
durch die Herzogliche Orangerie Gotha

Besuchern, die im Sommer die Herzogliche Orangerie Gotha betreten, fällt zuerst das prächtige Gartenparterre mit den üppig bepflanzten Blumenbeeten und den exotischen Kübelpflanzen auf. Sofort ist klar, hier stehen sie in der Orangerie, und da sind die Orangeriepflanzen, die im Winter in die Gebäude gebracht werden. Im Winter dagegen fällt es vielen Gästen schwer, die Zusammenhänge zu erkennen – ein leerer Garten, drei große historische Gebäude. Eine der häufigsten Fragen an die Gärtner lautet dann: »Wo oder was ist denn hier nun die Orangerie?«. Eine Orangerie ist nicht nur ein Gebäude oder ein Garten oder eine Pflanzensammlung allein. Architektur, Gartenkunst und gärtnerisches Handwerk, aber auch Kunst, Kultur und Geschichte, all das ergibt ein komplexes, eigenständiges Gesamtkunstwerk, von dessen ursprünglicher Bedeutung als Teil der Residenzkultur wir heute nur eine bescheidene Vorstellung haben. Die Herzogliche Orangerie Gotha war ursprünglich in ihrer Gesamtheit den Kunstsammlungen im Schloss Friedenstein ebenbürtig. Spätestens an diesem Punkt wird der interessierte Besucher neugierig, die zahlreichen Facetten der Gothaer Orangeriekultur zu entdecken.

Die Bauten der Orangerie

Zwischen 1747 und 1775 wurden die vier großen Pflanzenhäuser in der Herzoglichen Orangerie Gotha gebaut. Alle vier blieben bis zum Zweiten Weltkrieg vollständig erhalten. Auf den Flächen der Hofgärtnerei südlich und nördlich der Orangerie errichtete man mehrerer größere Gewächs- und Treibhäuser sowie zahlreiche Erdkästen für die Anzucht von Blumen und Gemüse, die in der ersten Hälfte des 20. Jahrhunderts abgebrochen wurden. 1944 ist das Südliche Treibhaus durch einen Luftminentreffer zerstört worden, so dass heute nur noch drei der vier großen Häuser, nämlich das Lorbeerhaus im Süden, das Orangenhaus im Norden und das Nördliche Treibhaus zu sehen sind.

Das Lorbeerhaus wurde unter Herzog Friedrich III. von Sachsen-Gotha-Altenburg von 1748 bis 1752 errichtet. Das ursprünglich als »Laurierhaus« (laurus lat. »Lorbeer«) bezeichnete Gebäude zählt zu den bedeutenden Bauten des Thüringer Barockbaumeisters Gottfried Heinrich Krohne. Die Konzeption für dieses Gebäude sah die Nutzung für festliche Veranstal-

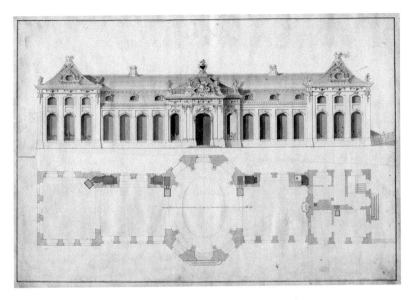

Gottfried Heinrich Krohne, Entwurfszeichnung für das Lorbeerhaus, 1747

tungen im Sommer sowie die repräsentative Aufstellung der Orangeriepflanzen im Winter vor. Der im Stil des Rokoko errichtete Bau gliedert sich
in drei Pavillons, die durch Zwischentrakte (sogenannte »Apartments«) verbunden und im Innern als Enfilade gestaltet sind. Der Rohbau des Lorbeerhauses wurde 1750 fertiggestellt und mit einem geschieferten, chinois geschwungenen Mansarddach bedeckt. Nach dem Aufbringen des Innenputzes begannen die Stuckateure Pietro Augustini und H. Güldner mit der
plastischen Ausschmückung des Gebäudes nach den Entwürfen Krohnes.
Sowohl die Decke im Mittelpavillon als auch die Decken im Ost- und Westpavillon erhielten Rosetten und Rocaillen, die Decken der beiden »Appartements« wurden ebenfalls stuckiert. Es folgten Stuckmarmorierungen an den
Wänden des Mittelpavillons. Anschließend wurden sämtliche Decken und
die steinernen Sockel im Gebäude farbig gefasst und teilweise vergoldet. Zuletzt verlegte man im Mittelsaal den Plattenfußboden aus schwarz-weißem
Alabaster, in den Seitenflügeln fanden vermutlich Sandsteinplatten Verwendung. Den östlichen Endpunkt der Enfilade bildete eine Grottenkonche mit
einem Wasserbecken und der plastischen Darstellung des Elements Wasser

durch Neptun und Thetis. Dieses Motiv war Teil eines ikonographischen Programms, das noch nicht erforscht ist.

Zur Beheizung der Räume im Winter wurden an der – von der Orangerie abgewandten – Südseite sechs Pyramidenöfen eingebaut. Nach Vorgabe des Herzogs versah man die Nord- und Südfassade mit großen Fenstern. Aus diesem Grund gab es bis zum Einbau einer Dampfheizung im Jahr 1906 ständig Probleme, die großen Räume ausreichend und gleichmäßig für die Pflanzenüberwinterung zu temperieren.

Bereits Ende des 18. Jahrhundert entfernte man auf Wunsch von Herzog Ernst II. den aufwendigen Fassadenschmuck und Teile der Innenausstattung. Bis in die 1920er Jahre wurde das Lorbeerhaus als Lager und Überwinterungshaus genutzt. Später zweckentfremdet, beherbergte es von 1956 bis 1988 das bekannte Restaurant »Orangerie-Café«. Im Zuge dieser Nutzung ging auch die restliche historische Innenausstattung weitgehend verloren, im Wesentlichen blieb nur die Stuckrosette im Mittelsaal erhalten. 2007 begannen nach fast zwei Jahrzehnten Leerstand die Restaurierung der Fassade und die Sanierung des westlichen Gebäudeteils. Seitdem werden im Lorbeerhaus wieder Orangeriepflanzen überwintert. Während der Sommersaison steht das Haus für die festliche Nutzung zur Verfügung. Regelmäßig finden öffentliche wie auch private Veranstaltungen statt.

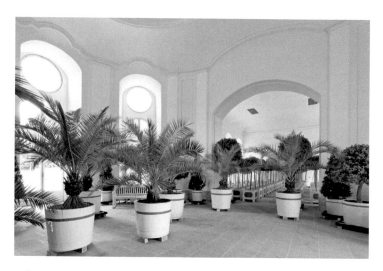

Lorbeerhaus, Mittelsaal

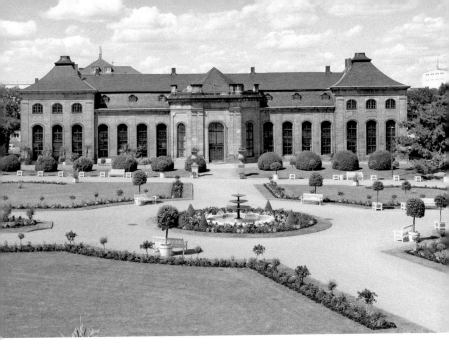

Orangerieparterre und Orangenhaus

Das auf der Nordseite gelegene ORANGENHAUS geht gleichfalls auf Entwürfe Krohnes zurück. 1756 beauftragte Friedrich III. den Krohne-Schüler Johann David Weidner mit der Ausführung, doch infolge des Siebenjährigen Krieges verzögerte sich der Baubeginn bis 1766. Äußerlich gleicht das Bauwerk dem Lorbeerhaus, mit einem wichtigen Unterschied: Da das Gebäude mit seiner Südseite auf den Orangeriegarten ausgerichtet ist, konnte – wie bei Orangeriebauten üblich – eine massive, weitestgehend geschlossene Nordseite mit Treppenhaus und Erschließungsgang gebaut werden. Aus diesem Grund gab es im Orangenhaus weniger Temperierungsprobleme und das Gebäude eignete sich besser für die Überwinterung der wertvollen Zitruspflanzen. Trotzdem wurden 1856 die Öfen durch eine modernere Heizungsanlage ersetzt und eine Art Hypokausten-Kanal-Heizung eingebaut. Bereits in den 1920er Jahren wurde die Zitruskultivierung im Orangenhaus aufgegeben. Als 1956 die städtische Bibliothek einzog, blieb trotz der damit verbundenen Einbauten die originale Substanz der Innenausstattung zu großen Teilen erhalten. Seit dem Auszug der Bibliothek im Jahr 2014 sind bis zur vollständigen Sanierung des Gebäudes Interims-Veranstaltungen möglich.

Im 17. und zum Teil auch noch im 18. Jahrhundert wurden Orangeriegebäude mit Öfen aus Eisen oder Stein beheizt. Die Öfen waren meist fest eingebaut, es gab aber auch mobile, sogenannte »Kanonenöfen«. Als punktuelle Wärmequellen wirken Öfen recht ungünstig für die Überwinterung von Pflanzen, deshalb entwickelte man bereits Anfang des 18. Jahrhunderts sogenannte »Kanalheizungen«. Dabei wurden die warmen Rauchgase aus einer oder mehreren Feuerstätten über einen langen, stetig ansteigenden Rauchkanal durch das gesamte Gebäude geleitet. Dadurch erreichte man eine gleichmäßige Wärmeverteilung im Raum. Im 19. Jahrhundert wurden die ersten, zum Teil zentral geheizten Dampf- und Warmwasserheizungen in Orangerien und Gewächshäusern installiert.

Kalt- oder Warmhaus, Treib- oder Gewächshaus?

In den historischen Orangerien und Gärtnereien wurden für jede Art der Pflanzenkultivierung, die nicht im Freien praktiziert werden konnte, spezielle Häuser benutzt. Was heute ein vollautomatisch gesteuertes, klimatisiertes Gewächshaus leisten kann, wurde früher durch unterschiedliche Bauweisen, Materialverwendung und abgestimmte Heizungs- und Lüftungstechniken erreicht. Zur Überwinterung von mediterranen Pflanzen wie Zitrus oder Lorbeer baute man sogenannte Kalthäuser. Hier können die Pflanzen im Winter bei 5 bis 8 Grad Celsius ruhen. Für viele tropische Pflanzen aus Afrika, Asien oder Südamerika sind dagegen höhere Temperaturen und eine hohe Luftfeuchte zur Überwinterung nötig. Solche Pflanzensammlungen wurden teilweise auch ganzjährig in Warmhäusern untergebracht. Sogenannte Treibhäuser dagegen dienten dazu, Pflanzen und Früchte, wie Melonen, Erdbeeren, Wein oder Ananas auch im Winter bei entsprechender Menge Licht und Wärme zu treiben. Einfache Gewächshäuser und Erdkästen aus Glas, Stein, Holz und Eisen dienten vor allem zur Anzucht von Blumen und Gemüse.

Für den Bau des NÖRDLICHEN TREIBHAUSES im Jahr 1758 zeichnete ebenfalls Johann David Weidner verantwortlich. Im Prinzip baugleich zum bereits 1748 unter Krohne fertiggestellten Südlichen Treibhaus wurde es, gespiegelt an der Symmetrieachse des Gartens, auf der Nordseite errichtet. Es handelt sich um eine Fachwerkkonstruktion mit einer großen, schräg gestellten Glasfassade, die bei beiden Häusern jeweils nach Süden ausgerichtet wurde, um in den Wintermonaten möglichst viel Licht und Wärme

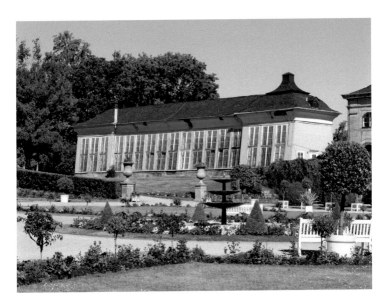

Nördliches Treibhaus, Blick Richtung Nordwesten

nutzen zu können. Um das Geländegefälle optisch auszugleichen, setzte man auf den hangabwärts befindlichen Seitenpavillon ein höheres Pagodendach. Bis auf den heute nicht mehr vorhandenen barocken Fassadenschmuck ist das Nördliche Treibhaus in seiner ursprünglichen Gestalt erhalten.

Von Anfang an dienten die Treibhäuser nicht nur zur Überwinterung, sondern vor allem auch der Anzucht und Treiberei von Pflanzen. Die Hofgärtner zogen hier neue Orangeriepflanzen aus Samen und Stecklingen, und sie trieben Geranien, Dahlien oder Fuchsien in Töpfen vor, um sie Ende Mai bereits grünend und blühend in die Beete des Orangerieparterres setzen zu können.

Wie das Orangenhaus wurde das Nördliche Treibhaus ab Ende der 1920er Jahre für andere Zwecke genutzt. In der DDR war hier die Kinder- und Musikbibliothek untergebracht. 2004 wurde das Gebäude provisorisch in einen Zustand versetzt, um wieder Pflanzen, insbesondere die Ananas und die Kamelien, kultivieren zu können.

Zur Friedrichstraße schließt der Orangeriegarten nach Osten mit dem prachtvollen schmiedeeisernen EINGANGSPORTAL und einem eisernen

Gitterzaun ab. Die repräsentative Einfriedung war bereits 1734 für den sogenannten Ordonnanzgarten entstanden und wurde später mit einigen Veränderungen in die Orangerieanlage integriert. Ganz bewusst entschied man sich im 18. Jahrhundert für den aufwendigen Gitterzaun anstelle einer einfachen Mauer. So konnte trotz Abgrenzung die räumliche Verbindung des Gartens zum Schloss Friedrichsthal beibehalten werden. Das große Mitteltor ist eine Schmiedearbeit des Hofschlossermeisters Gräfenstein. Die beiden Seitentore fertigte Hofschlossermeister Silber, der später auch die Schlosserarbeiten am Lorbeerhaus übernahm. Mauerbrüstung und Steinpfeiler der Tor- und Zaunanlage baute Hofmaurermeister Broßmann aus heimischem Sandstein. Unter Herzog Ernst II. wurden die barocken »Granatäpfel« (vermutlich sind Pinienzapfen gemeint) auf den Steinpfeilern durch Steinkugeln und der Namenszug seines verstorbenen Vaters über dem Mitteltor durch Rautenkranz und Herzogskrone ersetzt. In den 1990er Jahren erfolgte eine Restaurierung mit einer farblichen Fassung nach historischen Befunden. Abgesehen von kleineren Reparaturen sind Portal und Gitterwerk seit dem 18. Jahrhundert unverändert geblieben.

Ungefähr an der Stelle des heutigen MARMORBRUNNENS befand sich bereits im 17. Jahrhundert ein Fontänenbecken im Ordonnanzgarten. Vermutlich wurde dieses Becken später in die neue Orangerieanlage integriert,

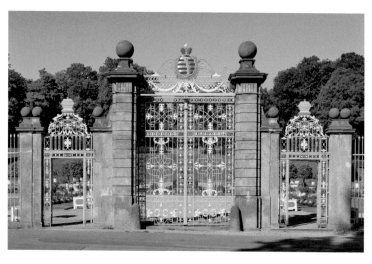

Eingangsportal zum Orangeriegarten

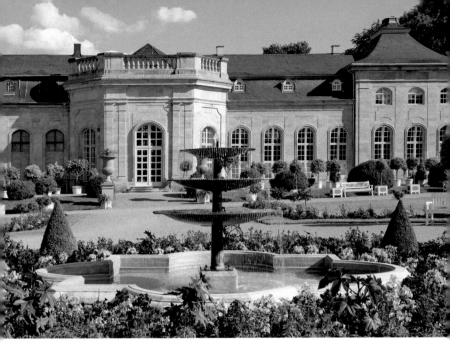

Marmorbrunnen von 1868 mit Brunnenstock von 1969

1774 gab es jedenfalls in der Hauptachse des Orangerieparterres ein großes rundes Bassin mit einer Fontäne. Nachdem Becken und Fontäne Anfang des 19. Jahrhunderts nicht mehr funktionstüchtig und daher zunächst zugeschüttet worden waren, erarbeitete der Obergärtner Johann Rudolph Eyserbeck (1765–1849) im September 1818 auf herzoglichen Wunsch einen Vorschlag für ein neues großes ovales Bassin, »[...] in welche[s] die Figur des Herkules zu stellen sei.« Aus Kostengründen und wegen des schlechten Baugrunds wurde die Planung verworfen. Stattdessen stellte man provisorisch ein kleines Sandsteinbecken auf. 1827 verzeichnen die Bauakten den »Transport eines steinernen Brunnentroges in den Orangengarten«. Dieses barocke Brunnenbecken steht heute auf der Rasenfläche vor der Parkgärtnerei. Es war 1711 für den Garten hinter dem Schloss Friedrichsthal angefertigt worden, der Anfang des 19. Jahrhunderts aufgelöst wurde.

1868 erhielt der Fabrikant Erhardt Ackermann (1813–1880) aus Weißenstadt den Auftrag für ein neues Bassin »aus weißem Marmor, fein geschliffen und poliert, vom besten Material, bis spätestens 15. Mai 1868 für einen Preis von 1500 Gulden süddeutscher Währung«. Ackermann gilt als Erfinder des

Schleifens und Polierens von Granit im industriellen Maßstab mit elektrisch angetriebenen Maschinen. Seine Leistungen wurden anlässlich der Weltausstellung 1867 in Paris gewürdigt. Der Grundriss des Brunnenbeckens hat eine neobarocke Form: ein Quadrat mit angesetzten Segmentbögen. Konstruktiv handelt es sich um ein mit weißem Marmor verkleidetes Betonbecken. Auf dem Marmorsockel in der Mitte saß ursprünglich ein industriell gefertigter Brunnenstock mit Etagen-Schalen aus farbig gefasstem Zinkguss, der aber nach Beschädigungen durch Vandalismus 1909 demontiert wurde. Das flache Becken aus Marmor blieb erhalten, das Wasser sprudelte fortan in Form von drei Springstrahlen aus dem Sockelstein. Erst 1969 wurde das Brunnenbecken wieder mit einem Brunnenstock in Anlehnung an die historische Form versehen. Er wurde von dem Kunstschmied Günter Reichert (1934–2009) aus Friedrichroda entworfen und angefertigt und schmückt seitdem den Marmorbrunnen in der Orangerie.

Barocke Wasseranlagen in der Gothaer Orangerie

In den Barockgärten des 17. und 18. Jahrhunderts wurde Wasser nicht allein zum Gießen verwendet, sondern es hatte auch als Gestaltungsmittel eine hohe Bedeutung. Es stellte die unmittelbare Verbindung von Architektur und Natur dar. Brunnen, Kanäle und Kaskaden waren Sinnbild für die Beherrschung der Naturgewalten. Speziell Brunnenanlagen galten auch als Quell des Lebens.

In der Orangerie in Gotha gab es außer einer Fontaine ursprünglich auch eine kleine Kaskadenanlage. Die Wasserspiele fanden ihre beeindruckende Fortsetzung in dem tiefer gelegenen Friedrichsthaler Schlossgarten, der speziell als Wassergarten mit Kanälen, Springbrunnen, Wasserscherzen und einem Grottenbauwerk gestaltet war. Für den Betrieb der Wasserspiele gab es im 18. Jahrhundert ein ausgeklügeltes System von unterirdischen Leitungen und Kanälen, die das Wasser des Leinakanals und das Niederschlagswasser in die gewünschten Bereiche führten. So wurde zum Beispiel die Grottenanlage im Lorbeerhaus zu festlichen Anlässen über eine hölzerne Wasserleitung mit Wasser aus dem Leinakanal gespeist. Auch das zentrale Brunnenbecken im Orangerieparterre wurde zum Teil noch bis in die 1920er Jahre vom Leinakanal mit Wasser versorgt. Aufgrund des Höhenunterschieds konnte die Fontaine in dem barocken Bassin immerhin eine Höhe von bis zu sieben Metern erreichen. Das unterirdische Wassersystem aus der Barockzeit funktioniert heute nicht mehr, ist aber im Bereich der Orangerie zu großen Teilen im baulichen Bestand erhalten geblieben.

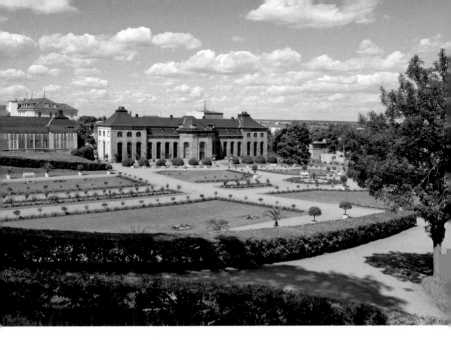

Blick über das Orangerieparterre zum Orangenhaus

Im Orangeriegarten –
Von den Orangeriepflanzen und ihrer Pflege

Wie bereits beschrieben, hat sich die Orangerie seit dem 18. Jahrhundert stark verändert. Zu allen Zeiten, in denen die Orangeriekultur in Gotha lebendig war, standen aber die Pflege und die dauerhafte Erhaltung der wertvollen, teils sehr seltenen Orangeriepflanzen im Zentrum der Bemühungen. Über Generationen hinweg wurde das spezielle Fachwissen der Orangeriegärtner gesammelt und mit dem Ziel weitergegeben, möglichst optimale Standortbedingungen für die Pflanzen zu schaffen. Immer wieder verbesserte man die Funktion und technische Ausstattung der Überwinterungshäuser, entwickelte Geräte sowie Pflege- und Kulturmethoden ständig weiter.

Mit der richtungsweisenden Entscheidung der Stiftung Thüringer Schlösser und Gärten, am historischen Ort wieder Orangeriepflanzen zu kultivieren und zu überwintern, wird das bedeutende kulturhistorische Ensemble der Herzoglichen Orangerie Gotha in seiner Einmaligkeit bewahrt und den Besuchern in eindrucksvoller Lebendigkeit präsentiert. Eine wichtige Voraussetzung für die Wiederbelebung der Orangeriekultur ist neben der

Erhaltung und Instandsetzung der wertvollen historischen Orangeriegebäude vor allem die Sicherstellung einer kontinuierlichen Pflege des Gartens und der Pflanzen durch fachlich qualifizierte Gärtner. Deren vordringliche Aufgabe ist es, traditionelle Handwerkstechniken und altes Wissen um die Pflanzenkultivierung wieder zu entdecken, zu praktizieren und so für nachfolgende Generationen zu bewahren.

Um die Gartenanlage mit den Orangeriepflanzen angemessen im Kontext der Gothaer Residenzkultur zu präsentieren, wurde in den 1990er Jahren mit dem Aufbau eines Orangeriepflanzenbestands nach historischem Vorbild begonnen. Im Zuge der denkmalpflegerischen Instandsetzung des Orangerieparterres kaufte man zuerst Pflanzen, die vor allem für die Ausschmückung der Blumenbeete im Sommer benötigt wurden. In den folgenden Jahren vergrößerte sich der Bestand durch Ankäufe und Schenkungen auf rund 400 Kübelpflanzen. So entwickelte sich eine kleine Pflanzensammlung, die zunächst im Gewächshaus der Stadtgärtnerei überwinterte. Ab 2004 wurde das Nördliche Treibhaus provisorisch zur Pflanzenüberwinterung hergerichtet. 2007 folgte die Instandsetzung des ersten Teils des Lorbeerhauses.

Parallel zu den Sanierungsmaßnahmen beschäftigte man sich in der Parkverwaltung intensiv mit den historischen Pflanzeninventaren, die im Thüringischen Staatsarchiv Gotha aufbewahrt werden. Inventare über die Pflanzenbestände, über die mobile Ausstattung der Pflanzenhäuser und über Gartengeräte in der Orangerie wurden regelmäßig, meist anlässlich eines Obergärtnerwechsels oder nach dem Tod des jeweils regierenden Herzogs angefertigt. Sie zeugen detailreich von der Entwicklung der Gartenanlagen. Ein Inventar, das im Sommer 1781 vom herzoglichen Obergärtner Johann Conrad Sahl (gest. 1788) aufgenommen worden war, weist im »Herzogl. Orange- auch Friedrichsthalgarten« insgesamt 2953 Orangeriepflanzen auf, wovon 869 »Stämme oder Gewächsbäume« in eckigen Kästen und 2014 in »Pots oder Gartentöpfen« gepflanzt waren. Im nördlichen Orangenhaus waren hauptsächlich Zitruspflanzen untergebracht. Insgesamt befanden sich hier 608 Orangen- und 282 Zitronenbäume, darunter 16 Pampelmusen, 410 Pomeranzen, 182 Apfelsinen, 193 Zitronen, 53 Adamsäpfel und 36 Zitronat-Zitronen. Im südlichen Lorbeerhaus überwinterten die anspruchsloseren mediterranen Kalthauspflanzen. Im Inventar finden sich 290 Lorbeerbäume, zu denen 235 Exemplare von *Laurus vera* [*Laurus nobilis*, Echter Lorbeer] in Kugel- und Pyramidenform zählten, zudem 23 *Laurus tinus* [*Viburnum tinus*, Lorbeer-Schneeball] und 32 *Lauro cerasus* [Kirschlorbeer]. Noch zahlreiche andere Pflanzen beherbergte das Lorbeerhaus, zum Beispiel Granatbäume, Myrten, Oliven, Oleander und Feigen.

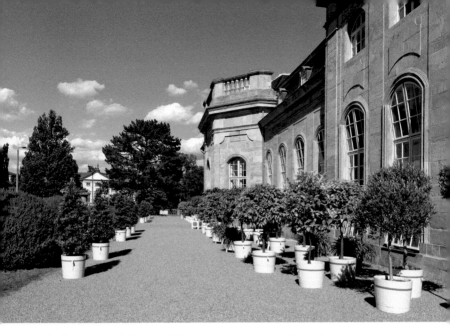

Aufstellung der Kübelpflanzen auf der Orangerie-Terrasse vor dem Lorbeerhaus

Pflanzeninventare aus späterer Zeit zeigen, dass der umfangreiche Bestand an Orangeriepflanzen in Kübeln und Kästen in der ersten Hälfte des 19. Jahrhunderts abnahm. Einmal unterlag auch die Pflanzensammlung dem Zeitgeschmack, zum anderen hatte sich das Sammlungsinteresse unter botanischen Gesichtspunkten zu einer größeren Artenvielfalt an exotischen Pflanzen verlagert. Eine weitere Ursache waren aber auch Probleme bei der Überwinterung, so dass sich vor allem an den großen alten Zitruspflanzen Krankheiten entwickeln konnten. In diesem Zusammenhang lieferten die Hofgärtner ausführliche Berichte über den Zustand der Pflanzen und über praktizierte Pflegemaßnahmen. 1789 erhielt Heinrich Christian Wehmeyer (1729–1813) die Stelle des Obergärtners und somit die Aufsicht über die Orangerie und den Garten des Schlosses Friedrichsthal. Ein Inventar, das nach dem Tod Wehmeyers 1813 aufgenommen wurde, vergleicht den Bestand von insgesamt 1425 Orangeriepflanzen mit dem Orangeriepflanzenbestand von 1789. Auffallend ist, dass sich insbesondere die Anzahl der Töpfe vergrößert hatte, was bereits auf die verstärkte Ausschmückung des Orangerieparterres mit Blumenbeeten im weiteren Verlauf des 19. Jahrhunderts hindeutet.

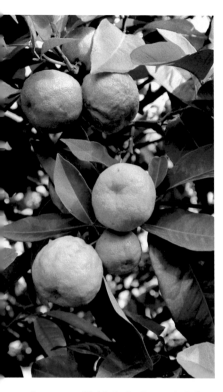
Pomeranzenfrüchte in der Orangerie Gotha

Aktuell umfasst der Pflanzenbestand in der Herzoglichen Orangerie Gotha annähernd 1000 Orangeriepflanzen in Kübeln, Kästen und Töpfen – im Vergleich zu den historischen Inventaren eine geringe Zahl, jedoch für heutige Verhältnisse ein beachtlicher Umfang. Hauptteil des Bestands bilden 100 große Lorbeer- und 40 große Zitrusbäumchen. Dazu kommen rund 100 kleine Zitruspflanzen verschiedener Sorten, 20 große Palmen und 100 Exemplare alter Kameliensorten. Für die Blumenbeete im Sommer werden insgesamt 400 kleine Stämmchen von Bleiwurz, Enzianstrauch und Fuchsie kultiviert. Ungefähr 350 südländische Pflanzen unterschiedlicher Sorten, die einen kleinen Ausschnitt der historischen Pflanzensammlung in Gotha repräsentieren, ergänzen den Bestand. Dazu gehören Granatapfel, Kaffeestrauch, Ananas, Zimtapfel, Feige und Olive ebenso wie Agave, Hortensie, Jasmin, Oleander, Sisal, Schmucklilie, Wollmispel und Pelargonien.

Der Garten der »Goldenen Früchte« – Zitruskultur in der Orangerie Gotha

Seit jeher stehen die Orangen – die »Goldenen Früchte« – im Mittelpunkt der Orangeriekultur. Eine Zitrussammlung galt als Sinnbild für die Unsterblichkeit und die Beherrschung der Natur. Bis Mitte des 19. Jahrhunderts bildeten die Zitruspflanzen (Zitrus) den Hauptbestand der meisten Orangerien. Vor allem im 17. und 18. Jahrhundert, als Orangen oder Pomeranzen ein hohes Ansehen genossen und von großem Wert waren, wollte jeder Herrscher möglichst viele und möglichst große Pflanzen von einheitlich gleichmäßigem Wuchs besitzen. Hinzu kam das Sammeln spezieller Sorten und Raritäten – eine kostspielige Leidenschaft, die sich im 19. Jahrhundert unter botanischen Gesichtspunkten verstärkte.

Von den großartigen Plänen eines barocken Pomeranzen-Theaters in der Herzoglichen Orangerie Gotha waren im 18. Jahrhundert schließlich vier

Pomeranzen und Amalfi-Zitrone im Lorbeerhaus

große Gebäude und über 600 Orangenbäumchen Wirklichkeit geworden. Spezielle Sorten, wie Gold-Pomeranze, Türken-Pomeranze, Pomeranze Bouquet de Fleur, Zedrat-, Zitronat- und Amalfi-Zitrone, Limette, Pampelmuse, Süße Orange und der berühmte Adams-Apfel ergänzten die herzogliche Sammlung.

Aktuell gibt es ein Dutzend Zitrussorten im Bestand der Orangerie. Die einfache POMERANZE ODER BITTERORANGE (*Citrus × aurantium*) ist mit 20 großen und über 60 kleinen und mittleren Exemplaren vertreten. Ihre Frucht ist orangenähnlich, aber kleiner und mit einem bitter-sauren Geschmack. Entstanden ist die Bitterorange vermutlich aus einer Kreuzung zwischen Pampelmuse (*Citrus maxima*) und Mandarine (*Citrus reticulata*). In Europa sind heute mehr als 80 verschiedene Pomeranzenformen und -sorten

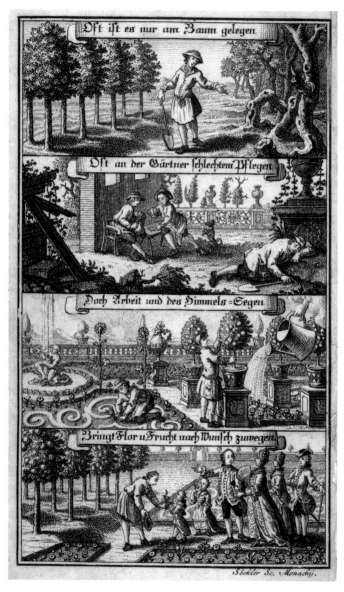

Andreas Christoph Graf, Der höfliche Schüler, München 1771, Titelkupfer mit illustriertem Spruch

bekannt. In Gotha gibt es wieder einige spezielle historische Sorten zu sehen, darunter *Citrus × aurantium ›Bouquet de Fleur‹* mit gekrausten Laubblättern und Blüten, die wie ein Strauß voller Blumen wirken, die sogenannte Landsknechtshosen-Pomeranze (*Citrus × aurantium ›Fasciata‹*) mit grün-gelb gestreiften Früchten, die panaschierte Pomeranze (*Citrus × aurantium ›Foliis Variegatis‹*) mit grün-weiß gefleckten Blättern oder die weiß panaschierte myrtenblättrige Pomeranze (*Citrus × aurantium ›Pomin di Dama‹*).

Zu einer anderen großen Gruppe der Zitrus gehören die ZITRONEN. Im aktuellen Bestand der Orangerie befinden sich mehrere Zitronenbäumchen: neben der einfachen Form (*Citrus limon*) auch besondere alte Sorten, wie die Amalfi-Zitrone *(Citrus limon ›Amalphitanum‹)*, mit einer länglichen Frucht, die sich aufgrund ihres außergewöhnlich intensiven Aromas hervorragend für die Herstellung von Zitronenlikör eignet, dann die große, süße Portugiesische Zitrone (*Citrus limon ›Da Portugal Dolce‹*) und eine Volkamer-Zitrone, vermutlich eine natürliche Kreuzung aus Zitrone (*Citrus limon*) und Bitterorange (*Citrus × aurantium*), die nach dem berühmten Verfasser der »Nürnbergischen Hesperides« Johann Christoph Volkamer benannt wurde.

Schließlich gibt es in der Orangerie aktuell noch eine über 40 Jahre alte Pampelmuse (*Citrus maxima*), drei Mandarinenbäumchen (*Citrus reticulata*), zwei alte sogenannte Kuba-Orangen (*Citrus × sinensis*), eine große Navel-Orange (*Citrus × sinensis ›Navelina‹*) und eine Kumquat oder Zwergorange (*Fortunella spec./ Citrus japonica*).

Pflegetipps für Zitruspflanzen

Anders als im Süden von Europa, wo Zitrusbäume an Straßenrändern oder in Gärten wie von selbst wachsen, haben es die Pflanzen nördlich der Alpen viel schwerer. Hier müssen sie aufgrund des Klimas aufwendig in Kübeln oder Töpfen kultiviert werden, um im Winter an einen frostfreien Ort gebracht werden zu können. Zitruspflanzen gehören in unseren Breiten zwar zu den anspruchsvolleren Gewächsen, doch können sie bei richtiger Pflege und optimalen Standortbedingungen viele Jahrzehnte gut im Kübel gedeihen. Seit über zehn Jahren tasten sich die Gärtner in der Herzoglichen Orangerie Gotha an die traditionelle Form der Zitruskultivierung heran. Unterstützung erhalten sie dabei vom Arbeitskreis Orangerien in Deutschland e. V., der in Seminaren und Publikationen umfangreiches Fachwissen zur Orangeriekultur und speziell zur Pflege von Zitrus vermittelt.

Eine wichtige Voraussetzung für die erfolgreiche Kultur von Zitrus sind GESUNDE PFLANZEN. Darauf sollte man bereits bei der Anschaffung ach-

ten. Dunkelgrüne, glänzende Blätter, ohne Schädlinge und ein kräftig durchwurzelter Ballen mit hellen Wurzeln deuten auf einen guten Pflegezustand. Im Sommer sollen die Zitrus möglichst im Freien an einem sonnigen und windgeschützten Platz stehen. Für die Einschätzung des jeweiligen Wasser- und Nährstoffbedarfs sind unbedingt der Standort sowie die Jahreszeit und Witterung zu berücksichtigen. Dabei kommt dem richtigen GIESSEN eine besondere Bedeutung zu. Während der Vegetationszeit müssen die Zitrus regelmäßig ausreichend mit abgestandenem Wasser, am besten mit Regenwasser gegossen werden. Im Winter ist dagegen eher sparsam zu gießen. In jedem Fall aber ist Staunässe zu vermeiden. Sie ist für die Wurzeln schädlich. Überschüssiges Wasser sollte gut aus dem Topf abziehen können.

Für eine ausreichende und ausgewogene NÄHRSTOFFVERSORGUNG ist es empfehlenswert, in der Wachstumsphase regelmäßig einmal pro Woche mit mineralischem Dünger (Stickstoff-Phosphor-Kalium im Verhältnis 3:1:2) zu düngen. Zusätzlich kann organischer Dünger, wie Hornspäne oder Guano ergänzt werden. Das Pflanzsubstrat für Zitrus ist schwach sauer mit einem ph-Wert von 5,5 bis 6,5. Es soll einerseits wasserdurchlässig sein, aber gleichzeitig auch Wasser speichern können. Man kann im Handel erhältliche Zitruserde verwenden. Langfristig ist es jedoch besser, eine eigene ERDMISCHUNG herzustellen. Dazu werden ein Teil kompostierte Lauberde, ein Teil lehmiger Mutterboden, ein Teil Sand, ein Teil Torf, ein Teil Rhododendronerde sowie ein halber Teil Blähton und Vulkangestein vermischt. In der Regel werden Zitrus alle vier bis sechs Jahre umgetopft. Dabei sollte das neue Pflanzgefäß nur wenig größer als das alte sein. Mit dem Umtopfen im zeitigen Frühjahr können die Pflanzen geschnitten werden. Regelmäßig erfolgt ein SCHNITT zum Aufbau einer entsprechenden Kronenform. Bei älteren Pflanzen kann ein Verjüngungsschnitt von Nutzen sein. Zitrus vertragen auch einen stärkeren Rückschnitt sehr gut. Generell können sie wie Obstbäume geschnitten werden.

Da oftmals keine optimalen Bedingungen herrschen, ist es wichtig, die Zitruspflanzen regelmäßig zu kontrollieren, um KRANKHEITEN und SCHÄDLINGE rechtzeitig erkennen und bekämpfen zu können. Am häufigsten kommen Woll- und Schildläuse sowie Spinnmilben an Zitrus vor. Hier genügt es manchmal schon, die Blätter mit Seifenlauge gründlich abzuwaschen. Im Einzelfall ist es empfehlenswert, sich in Sachen Pflanzenschutz vom erfahrenen Gärtner beraten lassen.

Für Orangeriepflanzen ist die ÜBERWINTERUNG die schwierigste Zeit. Als sonnenverwöhnte Südländer müssen Zitrus, aber auch Lorbeer und Pal-

Gießen ist eine der wichtigsten Pflegearbeiten

men mit den ungünstigen Licht- und Temperaturverhältnissen in den Häusern zurechtkommen. Unterstützt werden sie dabei, indem man die Aktivität ihres Stoffwechsels durch eine relativ niedrige Raumtemperatur und sparsames Gießen reduziert. Die Überwinterung von mediterranen Pflanzen erfolgt traditionell in Kalthäusern, das heißt bei circa 6 bis 8 Grad Celsius und relativ hoher Luftfeuchte (70–80 Prozent). Erst im Frühjahr sollen die Pflanzen im Freien wieder zu wachsen anfangen. Auch während der Überwinterung müssen die Pflanzen in den Häusern regelmäßig auf Bodenfeuchte, Schädlinge und Krankheiten kontrolliert werden, es muss gelüftet und an kalten Tagen entsprechend geheizt werden.

Kübelpflanzen und Blumen zur Ausschmückung der Blumenbeete

Seit ungefähr 1830 begann man die Herzogliche Orangerie Gotha mit Blumenbeeten auszuschmücken. Bis Ende der 1920er Jahre entstanden zahlreiche aufwendige Teppich- und Schmuckbeete. Dafür verwendete man Sommerblumen und Blattpflanzen, aber auch Kübelpflanzen, wie Bleiwurz,

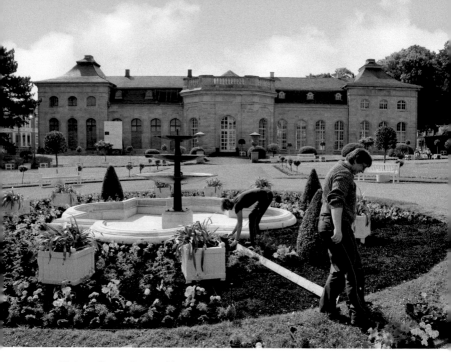

Gärtner pflanzen Sommerblumen im Brunnenbeet

Kartoffelstrauch und diverse Sorten von Fuchsien, Dahlien, Palmen, Schmucklilien und Agaven, die in Töpfen direkt in die Beete gesetzt wurden. Im Winter kamen diese Pflanzen in die helleren und wärmeren Treibhäuser, um sie so bei circa 15 Grad Celsius bereits ab März für die Saison im Freien vorzutreiben.

Aktuell werden zur Bepflanzung der Beete jedes Jahr rund 30 000 Sommerblumen und rund 150 Kübelpflanzen verwendet. Von Anfang Mai bis Ende Oktober sollen die Pflanzen in einer ansprechenden Qualität wachsen und blühen, das heißt die Blumen müssen regelmäßig gegossen, gedüngt, gejätet und ausgeputzt werden. Hinzu kommt Anfang März eine Frühjahrsbepflanzung mit 7000 Frühjahrsblühern und rund 3000 Blumenzwiebeln, die bereits im Herbst des Vorjahres nach der Räumung der Beete gesteckt werden. Das Sortiment wechselt in jedem Jahr und besteht aus verschiedenen Sorten Primeln, Stiefmütterchen, Vergissmeinnicht, Tausendschönchen, Tulpen, Narzissen und Kaiserkronen, die in der Komposition farblich aufeinander abgestimmt werden.

Zu den Pflanzen, die ehemals eine unvorstellbar hohe Wertschätzung genossen, gehörte die *Agave americana*. Sie genoss hohes Ansehen, da sie in unseren Breiten nur mit einigem Aufwand an Pflege über eine lange Zeit hinweg zur Blüte gebracht werden konnte. Deshalb meinten viele Menschen, dass sie erst in einem Alter von 100 Jahren blühen würde. Im mitteleuropäischen Winter mussten die Pflanzen im Gewächshaus überwintern. Für ihre Aufzucht benötigte man erfahrene Gärtner und entsprechende technische Voraussetzungen. Es war eine Prestigefrage, diese Pflanze zur Blüte zu bringen, zumal die Blüte als göttliches Zeichen für die erfolgreiche Erhaltung des fürstlichen Geschlechts galt. So waren Agaven an sich in den europäischen Gärten der Frühen Neuzeit keine Seltenheit. Höchst selten aber war ihre Blüte. Diese wurde förmlich zum Staatsereignis stilisiert – in Schriften publiziert, auf Medaillen festgehalten, in Kupfer gestochen, in Öl gemalt oder in Gedichten verherrlicht.

Als in der Orangerie Gotha 1712 ein wahres Wundergewächs zehn Blütenstangen mit insgesamt 200 Armen und 1000 Zweigen mit mehr als 30 000 Einzelblüten hervorbrachte, ließ Herzog Friedrich II. dieses Ereignis in einem Kupferstich festhalten und zwei Medaillen prägen. Diese Medien waren besonders geeignet, den Ruhm der Gartenkultur Gothas und die hohe Kunstfertigkeit seiner Gärtner in der Welt bekannt zu machen. »Die Große Americanische Aloe hat d. 25. Febr. zu treiben angefangen, die erste Bluhme ist am St. Johannis Tage [24. Juni] aufgangen, und ist im Augusto im vollen blühen, wormit Sie bis Michaeli [Ende September] continuieret. [...]«.

Blühende Agave im Schlosshof von Schloss Friedenstein, 2014

63

Genau wie im Jahr 1712 begann Anfang März 2014 in Gotha eine *Agave americana* mit den Vorbereitungen zur Blüte. Kaum einen Monat später folgte anlässlich des Besuchs von Königin Sylvia von Schweden am 7. April 2014 in Gotha eine zweite Agave. Vermutlich waren die ungewöhnlich wechselhaften Witterungsbedingungen im Winter sowie das ansehnliche Alter der Pflanzen von ungefähr 50 Jahren ausschlaggebend für den plötzlichen Austrieb der Blüten im Gewächshaus. Beide blühenden Agaven konnten von April bis September im Hof von Schloss Friedenstein bewundert und die Entwicklung der Blüten beobachtet werden. Der Ablauf entsprach ziemlich genau der historischen Beschreibung. Die erste Agave bildete einen 6,78 Meter hohen Blütenstand mit 29 Teilblütenständen und rund 2750 Einzelblüten. Bei der zweiten Agave erreichte der Blütenstand immerhin noch eine Höhe von 5,60 Meter. Daran bildeten sich 20 Teilblütenstände mit rund 1780 Einzelblüten. Der getrocknete größere Blütenstand wird nun im Nördlichen Treibhaus der Orangerie Gotha aufbewahrt.

Die Königliche Frucht – Ananastreiberei in der Orangerie Gotha

Seit über 100 Jahren blühte 2015 in der Gothaer Orangerie das erste Mal wieder eine Ananas. Es dauerte ungefähr ein dreiviertel Jahr, bis die Frucht reif war. Ihr Duft und ihr aromatischer Geschmack waren unbeschreiblich. Der kleine Bestand von aktuell rund 20 Ananaspflanzen im Nördlichen Treibhaus setzt sich aus Exemplaren der Kulturform *Ananas comosus* der Sortengruppe Cayenne sowie aus Exemplaren der Zwerg-Ananas (*Ananas comosus* ›*Nana*‹) zusammen. Die ersten Versuche, im Nördlichen Treibhaus Ananas zu kultivieren, scheiterten dahingehend, dass die Pflanzen zwar gut wuchsen, allerdings ohne Früchte auszubilden. Deshalb wurde ein kleiner, provisorischer Treibkasten installiert, um die entsprechenden klimatischen Voraussetzungen für den Fruchtaustrieb zu schaffen. Hierbei griff man auf das traditionelle Prinzip eines von unten temperierten Erdkastens zurück, indem der Rücklauf der Gebäudeheizung durch das Torfbeet des Treibkastens geführt wird. Die Ananaspflanzen werden in Tontöpfen in das Beet gesetzt. Die bestehende Versuchsanordnung ermöglicht ohne zusätzlichen Energieaufwand eine konstante Bodentemperatur von ungefähr 15 Grad Celsius und eine hohe Luftfeuchte. Bereits nach gut einem Jahr zeigte sich der erste Erfolg.

In der historischen Praxis der Ananaszucht wurden ebenfalls spezielle Gewächshäuser oder Treibkästen benötigt, um ausreichend warme Luft-, Boden- und Wassertemperaturen sowie eine entsprechende Luftfeuchte zu gewährleisten. Zu diesem Zweck setzte man die Ananaspflanzen meist in so-

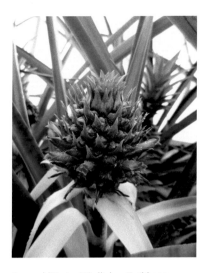

Ananasblüte im Nördlichen Treibhaus

Selbstgezogene Ananasfrucht 2016 im Nördlichen Treibhaus

genannte Loh- oder Mistbeete – Hochbeete, die durch die Zersetzung von frischem Mist, Laub und Gerberlohe von unten erwärmt wurden. Zwischen Beet und Glasdach blieb zugunsten einer hohen Wärmeausbeute nur so viel Raum, dass sich die Pflanzen entwickeln konnten. Diese Form der Ananastreiberei bestand in den herzoglichen Gärten von Schloss Friedenstein Gotha nachweislich seit 1732. Unter Herzog Ernst II. von Sachsen-Gotha-Altenburg wurde sie dann im großen Stil betrieben. Im Küchengarten nördlich des Englischen Gartens ließ der Herzog 1772 ein großes beheizbares Ananashaus errichten. Bis 1778 folgten drei weitere Treibhäuser, von denen eines sogar einen Gewölbekeller erhielt. Ein weiteres »Ananashaus in Form eines Temples« wurde in unmittelbarer Nähe des Merkur-Tempels aufgeführt.

Ab 1794 wurde die Ananaszucht komplett in das Areal der Orangerie, in die Hofgärtnerei ausgelagert, wo vorher bereits einige einfache Ananaskästen aufgestellt worden waren. Das Inventar von 1781 verzeichnet insgesamt 700 Ananaspflanzen. In derart großem Umfang lässt sich die Ananastreiberei in der Orangerie Gotha bis Mitte des 19. Jahrhunderts nachweisen.

Eine Ananaszucht in unseren Breiten ist schwierig, zeitaufwendig und kostspielig, benötigt die Pflanze doch vom Setzling bis zur Reife der Frucht

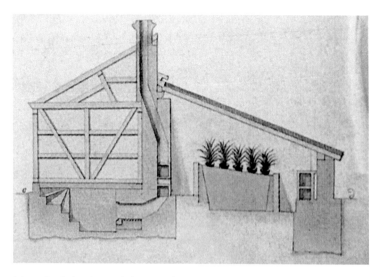

Johann Bartholomäus Orphal, Das große Ananas-Haus am Englischen Garten zu Gotha, Vertikalschnitt, undatiert (1773)

drei bis vier Jahre. Als Ausdruck höchster gärtnerischer Kunstfertigkeit fanden im 18. und 19. Jahrhundert regelrechte Wettbewerbe um die qualitätsvollsten und schmackhaftesten Früchte zwischen den Hof- und Handelsgärtnereien statt. Mit der Einfuhr frischer Ananas aus Übersee mittels Schnelllastenseglern und der Konservierung von reifen Ananasfrüchten in Dosen in der zweiten Hälfte des 19. Jahrhunderts gingen die Bemühungen um die Ananastreiberei in ganz Europa zurück.

Wie vermehrt man eine Ananaspflanze?

Die Vermehrung von Ananaspflanzen ist, im Gegensatz zur Fruchttreiberei, relativ einfach und kann von jedermann ohne große Schwierigkeiten ausprobiert werden. Man benötigt dazu eine möglichst unreife Ananasfrucht, deren grüner Schopf kurz unter dem Ansatz abgeschnitten wird. Reste des Fruchtfleisches müssen entfernt werden. Den Schopf in ein Glas oder eine Vase mit Leitungswasser setzen und am besten auf die Fensterbank in die Nähe der Heizung stellen. Die Pflanze regelmäßig mit Wasser besprühen. Als Verdunstungsschutz kann auch eine durchsichtige Plastikfolie übergestülpt werden. Ungefähr nach drei bis sechs Wochen bilden sich die ersten Wurzeln. Wenn

ausreichend Wurzeln vorhanden sind, kann die Ananaspflanze in einen Topf mit leichter, schwach saurer Pflanzerde gesetzt werden. Um die Ausbildung einer Blüte und einer Frucht nach ungefähr drei Jahren zu erreichen, müssten optimale tropische Verhältnisse geschaffen werden, das heißt eine relativ hohe Luftfeuchte (80–90 Prozent) und warme Luft- und Bodentemperaturen, die mindestens bei 15 Grad Celsius liegen sollten.

Fernöstlicher Blütenzauber – Kamelien in der Orangerie Gotha

In Japan und China werden Kamelien bereits seit vielen Jahrhunderten als Zierpflanzen kultiviert. Angeblich sollen im 16. Jahrhundert erstmals Kamelien mit den portugiesischen Teehandelsschiffen nach Europa gelangt sein. Die erste bisher nachweisliche lebende Kamelie in Europa befand sich 1739 im Besitz des Engländers Lord Robert James Petre.

Ende des 18. Jahrhunderts fand die Kamelie an den Fürstenhöfen Europas Verbreitung. Ihre Berühmtheit als exotische Modeblume erlangte sie allerdings erst im 19. Jahrhundert. Heute gibt es weltweit über 30 000 Kameliensorten und circa 200 verschiedene Arten.

Die Pflanzenhäuser der Orangerie Gotha, unter denen sich im 19. Jahrhundert auch ein spezielles Kamelienhaus befand, beherbergten zeitweise über 650 Kamelien verschiedener Sorten. Diese prächtige Sammlung war Ausdruck für die besondere Vorliebe der Gothaer Herzöge für alles Ostasiatische. Die Kamelie wurde damals in Europa zur Modeblume. Sie gehörte zur Balltoilette ebenso wie in jede repräsentative Pflanzensammlung und fand ihren berühmten literarischen Niederschlag in Alexandre Dumas Roman »Die Kameliendame«.

Um die Tradition der Kamelienkultur in der Orangerie Gotha wiederzubeleben, wurden ungefähr 40 Exemplare historischer Sorten von *Camellia japonica L.* aus den Botanischen Sammlungen im Landschloss Pirna-Zuschendorf an die Parkverwaltung nach Gotha abgegeben. Mittlerweile weist der hiesige Bestand über 100 Kamelien auf. Im internationalen Austausch sollen weitere originale, insbesondere alte englische Sorten aus dem Inventar von 1871 wieder nach Gotha zurückgelangen.

Kamelienblüte im Nördlichen Treibhaus

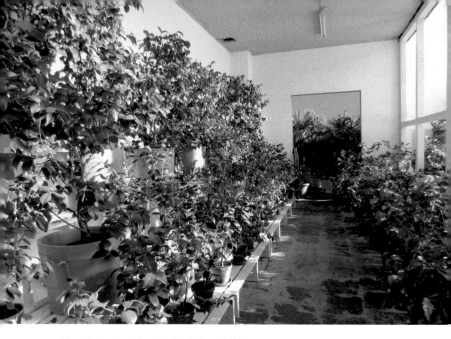

Kamelien überwintern im Nördlichen Treibhaus

Für alle interessierten Besucher gibt jedes Jahr Ende Februar bis Mitte März die Möglichkeit für einen winterlichen Spaziergang der ganz besonderen Art. Dann ist im Nördlichen Treibhaus der Orangerie Gotha das seltene Schauspiel der Kamelienblüte zu bewundern, wenn für wenige Wochen die ursprünglich im fernen Ostasien beheimateten Pflanzen ihre prächtigen und farbenfrohen Blüten dank einer ausgeklügelten Überwinterungsstrategie auch im winterkalten Gotha entfalten.

Pflegetipps für Kamelien

In ihrer Heimat wächst die Kamelie unter dem schützenden Kronendach küstennaher Berg- oder Nebelwälder mit hoher Luftfeuchte. Kamelien sind subtropische Pflanzen, das heißt die Winter sind relativ kühl und die Sommer heiß. Bei uns benötigt die Kamelie im Winter einen hellen und kühlen Standort bei 2 bis 8 Grad Celsius und einer relativen Luftfeuchte von mindestens 60 Prozent. Kurzzeitiger Frost mit Temperaturen bis –4 Grad Celsius wird von den meisten Sorten gut vertragen.

Kamelien sind keine Wohnzimmerpflanzen. Im Sommer ist ein heller Standort ohne direkte Sonneneinstrahlung im Freien ideal. Kalkfreies Gieß-

wasser, ein schwach saures Substrat und wenn nötig, ein physiologisch saurer Dünger, sind wichtige Voraussetzungen. Der natürliche Wachstumsrhythmus der Pflanzen bestimmt die notwendige Pflege:

1. Ruhezeit (Oktober bis zum Ende der Blüte) – heller und kühler Standort, enig gießen und nicht düngen, bei zu nassem Stand Gefahr von Wurzelfäule und Absterben der Pflanze (Blätter verlieren Glanz). Das Übersprühen der Pflanze ist zur Erhöhung der Luftfeuchte günstig.

2. Vegetationszeit (Beginn des Austriebs bis etwa Juli) – regelmäßig gießen, Düngen mit einem physiologisch sauer wirkenden Dünger, schwach konzentriert, um neue Blätter zu ernähren.

3. Knospenbildung und Ausreife (Juni/Juli bis September/Oktober) – viel Licht und höhere Nachttemperaturen (über 15°C) nötig, sparsam gießen und nicht mehr düngen, nach Sichtbarwerden der neuen Knospen wieder mehr gießen.

Blühfähige Pflanzen sollten nur etwa alle drei Jahre umgetopft werden. Dazu ist ein sauer wirkendes Substrat aus Kompost, Nadelerde oder Torf und etwas Lehm zu verwenden. Der neue Topf soll nur geringfügig größer sein. Zur Korrektur des Pflanzenwuchses kann ein Rückschnitt erfolgen. Günstiger Zeitpunkt für beide Maßnahmen ist unmittelbar nach der Blüte oder nach dem Knospenansatz Ende August.

Pflanzgefäße in der Orangerie Gotha

Für die angemessene Präsentation und Pflege der Orangeriepflanzen haben seit jeher die Pflanzgefäße eine wichtige Rolle gespielt. »Jede noch so gesund und wohlgestaltet gezogene Orangeriepflanze verliert an Wirkung oder kränkelt schlimmstenfalls, wenn sie in ein unpassendes Gefäß gepflanzt wird« (Dorothee Ahrendt). Im Laufe der Zeit fanden verschiedene Materialien, Farben und Formen für die Gestaltung der Gefäße Verwendung. Im Wesentlichen werden drei Gefäßtypen abgegrenzt: Töpfe oder Potts aus irdenem Material, runde Holzkübel und hölzerne Kästen. Darüber hinaus gab es vor allem in der Barockzeit kostbare

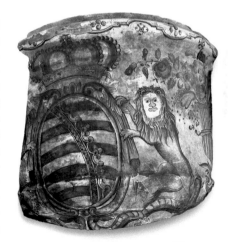

Scherbe eines Orangerie-Fayencegefäßes aus dem 18. Jahrhundert mit dem herzoglich-sächsischen Wappen

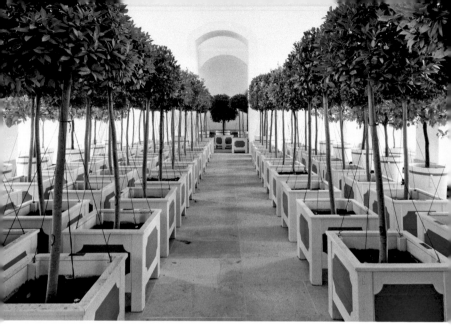

Winterquartier der Lorbeerbäume im Lorbeerhaus

Gefäße aus Porzellan, Fayence, Silber, Bronze und Eisen, die für festliche Anlässe zur Dekoration in den Räumen und im Garten dienten. In der Herzoglichen Orangerie Gotha benutzte man einfache runde Eichenholzkübel und aufwendig gestaltete rechteckige Holzkästen. Tontöpfe, Fayencegefäße sowie Pflanzvasen aus Eisen, Terrakotta und Sandstein sind ebenfalls nachweisbar. Für die kleineren Pflanzen wurden die Töpfe verwendet, die größeren Bäumchen setzte man ab Ende des 18. Jahrhunderts überwiegend in hölzerne Kästen. Sogenannte Gewächs- oder Orangekästen nach französischem Vorbild wurden im 18. und frühen 19. Jahrhundert Mode. In Gotha entschied man sich im Zuge der Fertigstellung der neuen Orangerieanlage in der zweiten Hälfte des 18. Jahrhunderts für die Verwendung viereckiger Orangerie- oder Gewächskästen statt der alten runden Orangerie-Kübel. Erstmals reichte der Obergärtner Conrad Sahl im Winter 1772 den Vorschlag für die Beschaffung der »*viereckigten Kästen*« bei der Herzoglichen Kammer ein: »[...] Da nach des Obergärtners Erläuterung alle anverlangte Kübeln in 4eckigter Form gemacht werden können, und dann auf gepflogner Communication mit dem H. Omarschall derselbe mit der H. Cammer einverstanden ist, daß die Kästen der Orangerie ein beßers Ansehen geben [...].«

Bildliche Darstellungen aus dem 19. Jahrhundert zeigen die Situation des Orangerieparterres mit den Orangeriepflanzen, die in Kästen unterschiedlicher Größen gepflanzt waren. Die Holzkästen hatten nachweislich einen weißen Anstrich mit grün abgesetzten Zierspiegeln an den Seitenwänden. Die Verwendung der grünen Farbe war nicht zufällig gewählt, sondern entsprach dem »Sachsengrün« der Raute aus dem Wappen des sächsischen Fürstenhauses.

Als mit Unterstützung des Fördervereins 2007 die ersten Lorbeerbäumchen für die Orangerie beschafft wurden, entschied man sich für eine Präsentation in viereckigen Orangerie-Gewächskästen nach historischem Vorbild. Auf Grundlage von Quellen aus der Zeit um 1858 wurde ein passender Gewächskasten gebaut. Der Nachbau des Gothaer Gewächskastens besteht aus vier Eichenpfosten und vier Seitenwänden aus Eichenholzbohlen, die ohne Nägel oder Schrauben zusammengefügt werden. Die Größe des Kastens (B × T × H: 623 × 623 × 572 mm) entspricht den historischen Maßen im Verhältnis zum sogenannten Gothaer Fuß (1 Fuß = 28,762 cm). Im Rahmen einer vom Förderverein initiierten Spendenaktion konnte der Nachbau von 100 Gothaer Gewächskästen finanziert werden.

Vom Ein- und Auswintern der Orangeriepflanzen

Seit den Anfängen der Orangeriepflanzenkultur in Gotha im 17. Jahrhundert hat sich an der jährlich wiederkehrenden Prozedur der Überwinterung kaum etwas geändert. Im Herbst, bevor sich die ersten Fröste im Oktober ankündigen, müssen alle Orangeriepflanzen in die Häuser geräumt werden,

Pflanzentransport mit moderner Technik

Pflanzentransport mit traditionellen Tragehölzern

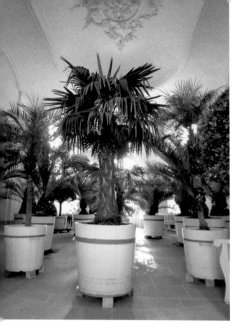

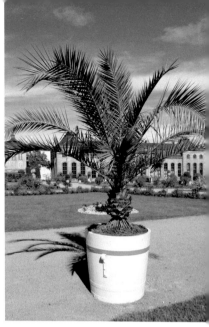

Palmen im Winterquartier im Lorbeerhaus

Kanarische Dattelpalme, Sommerauf-
stellung im Orangerieparterre

was selbst heute mit modernen technischen Hilfsmitteln, wie Gabelstapler, Hubwagen und Radlader bei rund 1000 Orangeriepflanzen ein sehr aufwendiges Unterfangen ist. Wie muss es erst Ende des 18. Jahrhunderts in der Orangerie Gotha zugegangen sein, als die dreifache Pflanzenmenge in Kübeln, Kästen und Töpfen in die Häuser geräumt wurde? Es kamen Tragehölzer, Schubkarren und hölzerne Transportwagen zum Einsatz, die mit der Muskelkraft von Menschen und Pferden bewegt wurden. Drei bis vier Wochen dauerten die Transportarbeiten, bis alle Pflanzen untergebracht waren. Neben den angestellten Hof- und Hilfsgärtnern halfen auch etliche Tagelöhner. Dann wiederholte sich im Frühjahr, nach den letzten Spätfrösten im Mai das gleiche Verfahren, nur in umgekehrter Richtung. Wichtig ist es, beim Auswintern darauf zu achten, dass die Pflanzen nach fast sieben Monaten dunkler Winterzeit in den Häusern erst langsam an einem schattigen Platz im Freien an das Sonnenlicht gewöhnt werden müssen, bevor sie an ihren endgültigen Sommerstandort im Garten kommen.

Die Orangerie in Küche und Keller –
Vom Nutzen und Gebrauch der Orangen und Zitronen

Im Jahr 1708 veröffentlichte der Nürnberger Kaufmann Johann Christoph Volkamer den ersten Band seines umfassenden und aufwendig gestalteten Werks mit dem Titel *Nürnbergische Hesperides, oder gründliche Beschreibung der Edlen Citronat, Citronen, und Pomerantzen-Früchte*. Hier schrieb er unter anderem über die Verwendung von Zitrusfrüchten: »[...] und welch merklichen Unterschied hat nicht die Natur unter denen Citronat-, Citronen- und Pomerantzen-Früchten gemacht, dann die erstere seyn zuerst grün, und wann sie zeitigen, bleich-gelb, die andere hell- oder Schwefel-gelb, die letztere aber hoch- oder Gold-gelb, und haben also die schönste Farbe unter diesen dreyen, ja wol noch mehr an den Früchten, daß sie auch daher nicht unbillig guldene Äpfel genannt, sie vergnügen uns daher nicht nur mit dem blossen Ansehen, sondern auch beedes an dem Geruch und Geschmack, ja sie dienen auf manche Art und Weise, in der Küchen, zur Arzney und Delicatesse, indem man verschiedene delicate Brühen über Fische und Gebratenes daraus zu machen pflegt. [...] Die blosse Schelffen [Schalen] werden auch in Italien theils in Honig, theils in Zucker angemacht, oder die ganze Früchte mit allerley Köstlichkeiten ausgefüllet, und also zur Tafel gebracht, zu geschweigen, daß sie also frisch genossen, denen Krancken zur sonderlichen Labung und Erfrischung dienen.«

Johann Christoph Volkamer, Nürnbergische Hesperides, 1708, Titelkupfer mit Darstellung der Ankunft der Hesperiden in Nürnberg

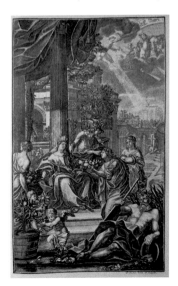

Nach der antiken Mythologie sah man in den Zitrusfrüchten, vor allem in den Pomeranzen, die »Goldenen Äpfel der Hesperiden«. Sie symbolisierten im 17. und 18. Jahrhundert das Goldene Zeitalter. Wer die goldenen Früchte besaß oder errungen hatte, durfte ewige Jugend und glückliche Zeiten erwarten. Entsprechend teuer wurden die edlen und seltenen Früchte gehandelt. Zur Zeit Volkamers konnten sich das nur wohlhabende Bürger und Adlige leisten. So fanden Zitruspflanzen und ihre Früchte auf verschiedene Art und Weise Eingang in die wertvollen Raritätensammlungen. Es gab detailgetreue Wachs- oder Gipsmodelle, Darstellungen auf

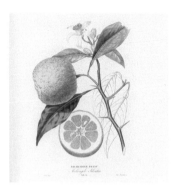

Bitterorange, Ansicht aus Antoine Risso und Alexandre Poiteau, Histoire et Culture des Orangers, Paris 1872

Orangenblüte in der Herzoglichen Orangerie Gotha

Porzellan, Gemälden und Münzen und nicht zuletzt die lebenden Gewächse selbst.

Im 17. Jahrhundert waren viele verschiedene Zitrusarten bekannt – weit mehr als heute. Volkamer beschrieb fast 100 überwiegend in Italien vorkommende Sorten von Zitronen, Pomeranzen und Zitronat-Zitronen. Er unterteilte sie nach ihrem Aussehen, Geschmack oder nach der Herkunft. Dazu gehörten auch Pampelmusen, Bergamotten, Zedrat-Zitronen oder der sogenannte Adams-Apfel. Ihren Ursprung haben die meisten heute bekannten Arten an den Südhängen des Himalaya im heutigen Indien, in Myanmar und in China. Die besonderen Eigenschaften der Zitrus – das immergrüne Laub, das gleichzeitige Blühen und Fruchten, der starke Duft der Blüten und Blätter sowie der Fruchtschale aufgrund der zahlreichen Öldrüsen und die intensive Farbe von Laub und Früchten – führten zur hohen Wertschätzung der Pflanzen. Mit der Ausbreitung der Araber im Mittelmeerraum kamen im 13. Jahrhundert auch die ersten Pomeranzenbäume nach Europa. Nicht nur die Pflanzen und Früchte fanden ihre Verbreitung, sondern auch das Wissen um deren Nutzung in der Küche und in der Heilkunst.

Am herzoglichen Hof in Gotha war es Aufgabe der Orangeriegärtner, regelmäßig reife Zitrusfrüchte sowie Orangenblüten und -blätter für die herrschaftliche Küche und für die Hofapotheke zu liefern. Zitrus waren Zutat für Speisen und Getränke, sie wurden zum Würzen und Verfeinern von Süßigkeiten verwendet. Außerdem bereitete man aus ihnen verschiedene Tees, Arzneien und Kosmetika. Eines der beliebtesten Parfüms im Barock war die sogenannte *Essentia Neroli*, ein ätherisches Öl, das aus den Blüten der Pomeranze gewonnen wurde.

Auch heute werden im Rahmen von Veranstaltungen in der Orangerie Gotha spezielle Rezepte für die Besucher zubereitet, bei denen zum Teil reife, aromatische Zitrusfrüchte aus eigenem Anbau Verwendung finden.

Traditionelle Rezepte

Orangen-Curry-Hackfleisch-Suppe

Legendär – Wie die Zitrus selbst stammt dieses Gericht ursprünglich aus dem fernen Osten. Mit den exotischen Zutaten und aromatischen Gewürzen passt die Suppe perfekt in die Weihnachtszeit. An kalten Wintertagen kann man sich so richtig durchwärmen lassen. Traditionell wird diese Suppe von den »Orangerie-Freunden« zur Gothaer Orangerie-Weihnacht im Advent zubereitet.

Zutaten (3–4 Personen):

200g gemischtes Hackfleisch	25 g Kokosraspeln
1 TL Currypulver	1 Orange
½ Lauchstange	1 TL brauner Zucker
180 ml Milch	1 TL Kurkuma
125 ml Schlagsahne	Salz, Zucker
250 ml Brühe	

Hackfleisch mit Curry im Topf krümelig anbraten. Den Lauch in Ringe schneiden und zum Hackfleisch geben, kurz mit anbraten. Danach Milch, Sahne und Brühe dazu gießen und die Kokosraspeln und das Kurkuma unterrühren. Einmal kurz aufkochen lassen. Die Orange dick schälen, so dass das Weiße der Schale komplett entfernt wird. Mit einem scharfen Messer die Filets zwischen den Trennhäuten herausschneiden und in die Suppe geben. Mit Salz, Curry und Zucker abschmecken.

Herzoglicher Zitronen-Kuchen

Hausgemacht – An der fürstlichen Tafel der alten Gothaer Herzöge durften im 18. Jahrhundert die süßen Kuchen und Desserts nicht fehlen. Wertvolle Zutaten, wie Pomeranzen, Zedrat-Zitronen und Limonen wurden zum großen Teil aus der Herzoglichen Orangerie Gotha geliefert. Allerdings blieben damals die exotischen Köstlichkeiten meist den hohen Herrschaften vorbehalten.

Zutaten für den Teig:	**Zutaten für die Füllung:**
1 Ei	Saft von 2 großen Zitronen
1 Eigelb	geriebene Schale einer Zitrone
125 g Butter	150 g gemahlene Mandeln
200 g Mehl	125 g Zucker
1 Prise Salz	Mehl zum Ausrollen

Für den Teig Mehl auf ein Backbrett geben. In die Mitte eine Mulde drücken und das Ei und Eigelb hineingeben. Gut gekühlte Butterflöckchen auf den Rand setzen und mit einer kräftigen Prise Salz bestreuen. Alles mit dem Messer von außen nach

innen zusammenhacken. Danach mit kühlen Händen schnell zu einem geschmeidigen Teig kneten und zu einer Kugel formen. Zugedeckt 15 Minuten im Kühlschrank ruhen lassen.
Für die Füllung gemahlene Mandeln, Zucker, Zitronensaft und die Zitronenschale in einer Schüssel gut mischen. Mit der Hälfte des Teiges eine Springform auskleiden und den Rand hoch drücken. Den Teig mit einer Gabel einstechen und die Füllung darauf verteilen. Den restlichen Teig ausrollen und auf die Füllung legen. Mit einer Gabel einstechen, mit Milch bestreichen und mit Mandelsplittern bestreuen. Im vorgeheizten Ofen auf mittlerer Schiene 40 Minuten bei 200°C backen.

Gothaer Pomeranzen-Marmelade

Aromatisch – Zu einem königlichen Frühstück, wie es Queen Victoria und ihr Prinzgemahl Albert von Sachsen-Coburg und Gotha bei einem ihrer Besuche in Gotha im 19. Jahrhundert zu sich nahmen, gehörte die Bitterorangen- oder Pomeranzenmarmelade. Durch die Bitterstoffe aus dem weißen Anteil der Schale, dem Mesokarp, entsteht der typisch bitter-süße Geschmack. Die ätherischen Öle aus der Schale der Pomeranzen verleihen der Marmelade zudem ein unvergleichliches Aroma, an das industriell hergestellte Produkte kaum heranreichen.

Zutaten:
10 Bitterorangen
1 Limette oder 1 Zitrone
ggf. 1 Liter Orangensaft
100 g Zucker
1/8 Liter Wasser
1,0 kg Gelierzucker (1:1)
oder 500 g (1:2)

Bitterorangen und Limette heiß abwaschen und hauchdünn mit einem Sparschäler abschälen, so dass möglichst wenig Weißes an der Schale bleibt. Die Schalen (ca. 130 g) in sehr feine Streifen schneiden. Den Zucker in 1/8 Liter Wasser aufkochen und die Orangenschalen darin aufkochen. Alle Orangen und die Limette auspressen und den Saft (1 Liter) mit dem Gelierzucker in einem großen Topf unter ständigem Rühren zum Kochen bringen. 4 Minuten kochen lassen und in letzter Minute die Orangenschalen mit der Flüssigkeit untermischen. Den Topf vom Herd nehmen, die Marmelade in Marmeladengläser abfüllen und sofort verschließen.

Kalter Bischof (Pomeranzen-Bowle)

Erfrischend – Ein fürstliches Sommergetränk, welches bereits im 18. Jahrhundert die hochedlen Damen und Herren bei Hofe gut gekühlt zu sich nahmen. Eine kostbare Zutat waren die Schalen von grünen Pomeranzen. Der Name »Bischof« leitet sich mit großer Wahrscheinlichkeit von der roten Farbe des Getränks ab. Eigens für den Kalten Bischof fertigte man Gefäße aus wertvollem Porzellan oder Fayencen in Form einer Mitra, einer Bischofsmütze, an. Den Bischof gab es auch als wärmendes Getränk für die kalte Jahreszeit.

Zutaten (für 6–8 Personen):

3 Fl.	trockener Rotwein (z. B. Burgunder)
1 Fl.	Champagner oder trockener Sekt
4	grüne unbehandelte Bitterorangen (Pomeranzen)
300 g	Zucker
1 Prise	Muskat

Die grüne Schale der Pomeranzen dünn abschälen und die Schalen in 100 ml Rotwein mit einem Teelöffel Zucker für circa zwei bis drei Stunden in einem abgedeckten Glas ansetzten. Den Zucker in ein Bowlengefäß geben und in etwas Wasser auflösen. Danach den Wein dazu gießen und mit dem Auszug der Pomeranzenschalen und einer Prise Muskat abschmecken. Die ganze Mischung kalt stellen. Vor dem Verzehr nach Geschmack mit Zucker nachsüßen und den Champagner dazugeben. Eisgekühlt servieren.

Original Gothaer Orangerie-Punsch

Geheimnisumwittert – die Spezialrezeptur des Gothaer Obergärtners sorgt jedes Jahr für eine Schlange von Menschen, die begierig darauf wartet, eine Tasse des heißen exotischen Gebräus zu kosten. Die genaue Zusammensetzung bleibt natürlich streng geheim. Denn den einzig originalen Gothaer Orangerie-Punsch gibt es während der Weihnachtszeit nur in der Gothaer Orangerie. Für alle, die es trotzdem wagen wollen, das Gebräu nachzumischen, sei hier die Liste der bekannten Zutaten verraten: vergorener roter Traubensaft (Rotwein), gewürzter vergorener roter Traubensaft (Glühwein), schwarzer Tee mit Bergamotte-Aroma (Earl Grey), ausgesuchte Orangen-Filets, handgepresster Orangensaft, Walnüsse von auserlesener Güte, gedrehte französische Haselnüsse, wüstenluftgetrocknete Feigen, verdorrte Marokkanische Datteln, ein selbst gepflücktes Lorbeerblatt, herzogliche Pomeranzenschalen, reichlich Weißer Rum, ein Hauch Mandel-Likör, feinster Honig, teure Zimtstangen und eine Prise Muskat.

Weiterführende Literatur

Alberti, Leon Battista: Zehn Bücher über die Baukunst, ca. 1432, übersetzt von Max Theuer, Wien/Leipzig 1912.

Allesch, Michael von; Caspersen, Gisela; Knorr, Bernhard: Kamelien, Hamburg 2006.

Arbeitskreis Orangerien in Deutschland e.V. (Hg.): Orangeriekultur im Herzogtum Sachsen-Gotha, Schriftenreihe Orangeriekultur, Bd. 8, Petersberg 2013.

Arbeitskreis Orangerien in Deutschland e.V. und Staatliche Schlösser und Gärten Baden-Württemberg (Hg.): Der Süden im Norden. Orangerien – ein fürstliches Vergnügen, Regensburg 1999.

Cramer, Andreas M.: Das Portal der Gothaer Orangerie, in: www.orangerie-gotha.de/geschichte/ora-portal, Website des Fördervereins »Orangerie-Freunde« Gotha e.V., 2016.

Dobalova, Silva: Die Zitruskultur am Prager Hof unter Ferdinand I., Maximilian II. und Rudolf II., in: Orangeriekultur in Österreich, Ungarn und Tschechien, Orangeriekultur, Bd. 10, Berlin 2014, S. 113–126.

Enge, Torsten Olaf: Der Garten als Ideenlandschaft, in: Enge, Torsten Olaf; Schroer, Carl Friedrich: Gartenkunst in Europa 1450 – 1800, Köln 1994, S. 30–38.

Erhardt, Walter; Götz, Erich; Bödeker, Nils; Seybold, Siegmund: Der große Zander. Enzyklopädie der Pflanzennamen, Bd. 2: Arten und Sorten, Stuttgart 2008.

Förderkreis der naturwissenschaftlichen Museen Berlins e.V. (Hg.): Die Goldenen Äpfel, Wissenswertes rund um die Zitrusfrüchte, Berlin 1996.

Heilmeyer, Marina (Hg.): Orangen für den Bischof, Potsdamer Pomologische Geschichten, Potsdam 2010.

Hennebo, Dieter (Hg.): Gartendenkmalpflege, Grundlagen der Erhaltung historischer Gärten und Grünanlagen, Stuttgart 1985.

Jäger, Hermann: Bemerkungen (oder Nachrichten) über einige Gartenanlagen in Thüringen, in: Allgemeine Gartenzeitung, 15. Jahrgang, Nr. 21, 1847, S. 162–164.

Laß, Heiko; Seidel, Catrin; Paulus, Helmut-Eberhard; Krischke, Roland: Schloss Friedenstein mit Park. Amtlicher Führer der Stiftung Thüringer Schlösser und Gärten, 3. Auflage, München 2014.

Lietzmann, Hilda: Irdische Paradiese. Beispiele höfischer Gartenkunst der 1. Hälfte des 16. Jahrhunderts, Kunstwissenschaftliche Studien, Bd. 141, München/Berlin 2007.

Martz, Jochen: Frühe Zitruskultur an der Wiener Hofburg, in: Orangeriekultur in Österreich, Ungarn und Tschechien, Orangeriekultur, Bd. 10, Berlin 2014, S. 9–14.

Orangerie-Freunde Gotha e.V. (Hg.): Lust auf Orange, Rezepte mit Orangen, Gera 2009.

Österreichische Gartenbau-Gesellschaft (Hg.): Über Orangen und Zitronen, Schriftenreihe der Österreichischen Gartenbau-Gesellschaft, Bd.1, Wien 2012.

Paulus, Helmut-Eberhard; Lorenz, Catrin; Thimm, Günther: Orangerieträume in Thüringen. Orangerieanlagen der Stiftung Thüringer Schlösser und Gärten, Großer Kunstführer der Stiftung Thüringer Schlösser und Gärten, Bd. 2, Regensburg 2005.

Paulus, Helmut-Eberhard: Das Goldene Zeitalter im Garten. Orangerie als inszenierte Allegorese, in: Die Gartenkunst, Bd. 23, H. 2/2011, S. 195–204.

Risso, Antoine; Poiteau, Antoine: Histoire Naturelle des Orangers, Paris 1818–1822 (Reprint 2000).

Scheffler, Jens: »Gewächs-Kästen zur guten Unterhaltung der Herzogl. Orangerie höchst nöthig sind«. Ein aktuelles Beispiel zur Veranschaulichung fürstlicher Orangeriepflanzenpräsentation im 18. und 19. Jahrhundert in der Orangerie Gotha, in: Jahrbuch der Stiftung Thüringer Schlösser und Gärten, Bd. 14, Regensburg 2011, S. 193–201.

Scheffler, Jens: Nachricht von der Ananastreiberei in Gotha, in: Arbeitskreis Orangerien in Deutschland e.V. (Hg.), Zitrusblätter Nr. 12/ 2016, Online-Ausgabe www.orangeriekultur.de, S. 7–8.

Scheffler, Jens: Nachricht von der wunderbaren Blüte der amerikanischen Agaven in Gotha, in: Arbeitskreis Orangerien in Deutschland e.V. (Hg.), Zitrusblätter Nr. 10/ 2015, Online-Ausgabe www.orangeriekultur.de, S. 12.

Scheffler, Jens: Über die Behandlung der Zitronen- und Orangenbäume. Von den Bemühungen um die Erhaltung und Pflege alter Zitrusbestände im 19. Jahrhundert, in: Arbeitskreis Orangerien in Deutschland e.V. (Hg.), Orangeriekultur in Sachsen. Die Tradition der Pflanzenkultivierung, Schriftenreihe Orangeriekultur, Bd. 12, Petersberg 2013, S. 138–151.

Stiftung Preußische Schlösser und Gärten (Hg.): Wo die Zitronen blühen, Orangerien, Historische Arbeitsgeräte, Kunst und Kunsthandwerk, Katalog der Ausstellung im Neuen Palais, Potsdam 2001.

Stiftung Schloss Friedenstein Gotha (Hg.): Im Reich der Göttin Freiheit, Gothas fürstliche Gärten in fünf Jahrhunderten, Gothaisches Museumsjahrbuch, Bd. 11, Weimar 2007.

Volkamer, Johann Christoph: Nürnbergische Hesperides oder gründliche Beschreibung der edlen Citronat / Citronen und Pomerantzen-Früchte, Nürnberg 1708 (Reprint, Bibliotheca hortensis, Bd. 3, Leipzig 1986).

Volkamer, Johann Christoph: Continuation der Nürnbergischen Hesperidum, Frankfurt/Leipzig 1714.

Wimmer, Clemens Alexander: Bäume und Sträucher in historischen Gärten, Muskauer Schriften der Stiftung Fürst-Pückler-Park Bad Muskau, Bd. 5, Dresden 2001.